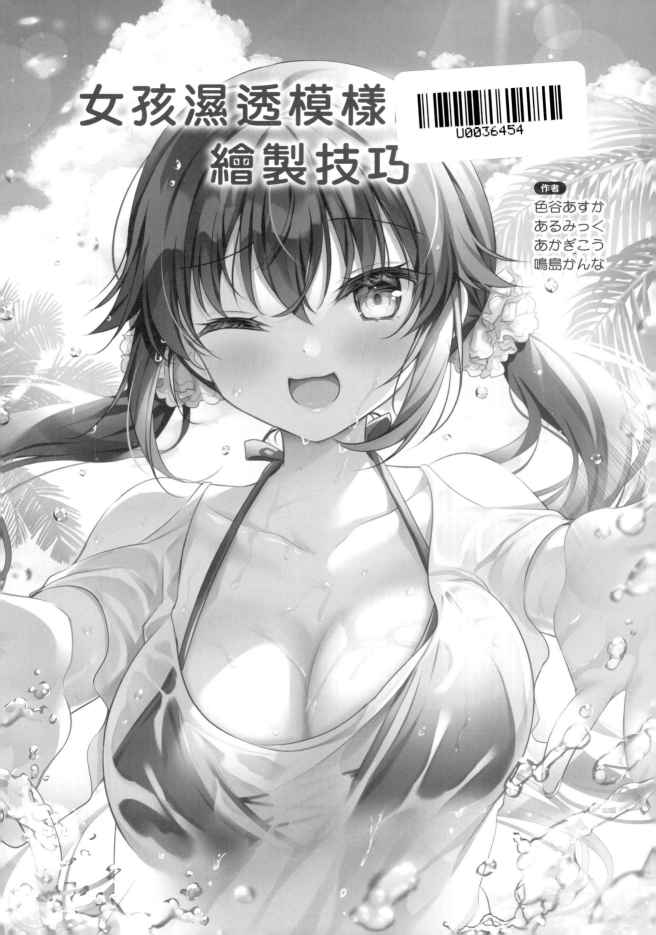

女孩濕透模樣的繪製技巧

作者
色谷あすか
あるみっく
あかぎこう
鳴島かんな

Contents

0章 ▶ # 溼透的描繪方法　基礎篇

1章 ▶ # 在水族館約會的偶發意外

插畫家簡介

色谷あすか
ASUKA IROTANI

SNS知名插畫家。持續２年在「電擊萌王」的插畫專欄連載了輕小說「保健室的成熟學姐，在我面前就害羞」、「三王子想慢活」。

Twitter
https://twitter.com/sikitani_asuka

Pixiv
https://www.pixiv.net/users/3188698

過去作品

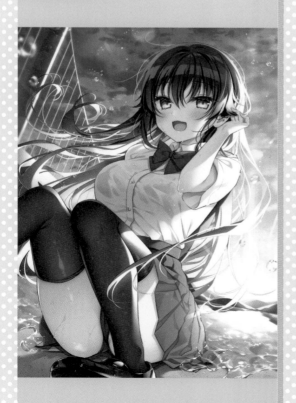

あるみっく
ALMIC

居住在東京，熱愛夏天的插畫家。創作主題環繞在「讓角色既真實又具二次元的魅力」和「賦予單張插畫故事性」。

Twitter
https://mobile.twitter.com/almic_al

HP
https://alumicancontact.wixsite.com/almic

過去作品

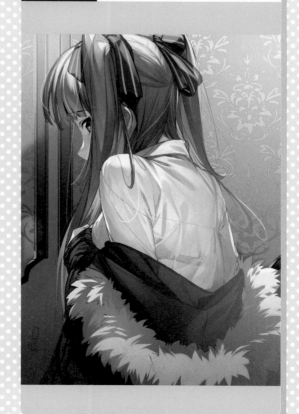

あかぎこう
AKAGIKOU

喜歡描繪酸甜青春愛情漫畫的插畫家。作品有「讓面無表情的女高中生展露笑顏」系列，並且從事虛擬主播、插圖、各種角色設計的創作。

Twitter
https://twitter.com/akagikoko

Pixiv
https://www.pixiv.net/users/37457398

過去作品

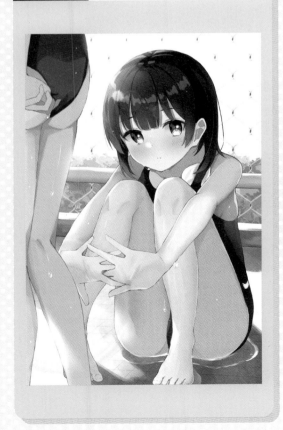

鳴島かんな
KANNA NARUSHIMA

Twitter關注人數超過20萬人的知名插畫家。除了社群遊戲和虛擬主播等角色設計之外，最近還將創作觸角延伸至有聲作品的插畫等，活躍於多種領域。

Twitter
https://twitter.com/kanna_peche

Pixiv
https://www.pixiv.net/users/1971139

過去作品

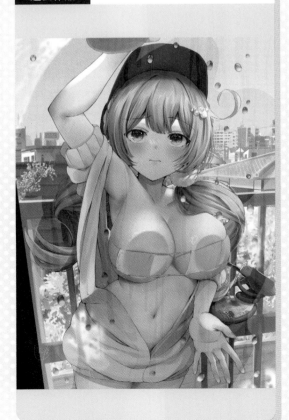

本書的閱讀方法

這本書由6個章節構成，在第0章中說明了溼透的描繪方法，
在第1～5章中介紹了插畫家描繪時的創作步驟。

溼透的描繪方法　基礎篇

描繪的訣竅

列出重點說明描繪
溼淋淋的表現時，
應該要注意哪些部
分。

**描繪溼淋淋的
程度**

以百分比說明溼淋
淋的程度，並且分
別以不同的插畫表
現淋溼程度。

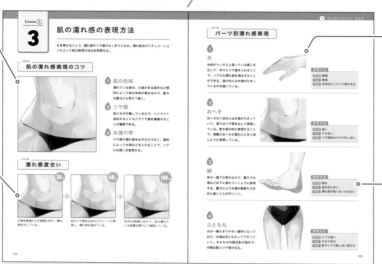

**各個部位的
描繪**

說明每個身體部位
應該要如何描繪。

**描繪方法的
說明**

說明描繪方法會因
為溼淋淋的表現、
水量、膚色等而有
不同的程度變化。

創作步驟

繪製過程

介紹了創作插畫的
步驟。以故事的形
式說明構圖到完成
的繪製過程。

溼透的重點

說明在繪製的過程
中，詮釋溼透時尤
為重要的關鍵。

補充說明

關於製作的補充說
明，並解釋了步驟
中未能詳加敘述的
部分。

**創作步驟的
回顧**

在最後一頁回顧溼
透的創作步驟，並
且歸結關鍵重點。

O 章

溼透的描繪方法
基礎篇

本章將詳細解說有關溼透的各種描繪方法，
包括溼淋淋的肌膚、衣服溼答答和透視的樣子、大海的描繪等。
只要學會這些方法，
在插畫創作時就可利用溼透描繪讓創作更加豐富多樣。

何謂溼透

「溼透」是指衣服遇水變溼而透出內衣或肌膚的狀態，結合了溼淋淋和透視的樣子。利用溼透表現，可以詮釋出成熟有魅力的插畫，讓創作風格更加多元豐富。

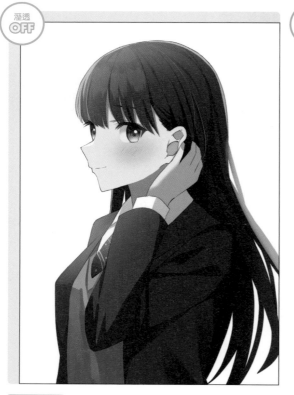

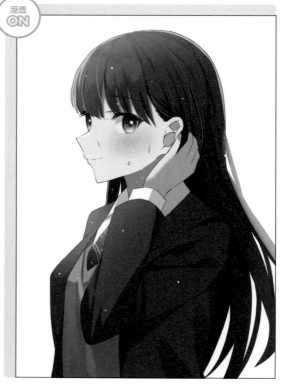

溼透的效果

我們試著將有溼透表現和無溼透表現的插畫相互比較，會發現藉由溼透要素的添加，畫面呈現截然不同的樣貌。

溼透的特點

肌膚質感

肌膚帶有水分，會有呈現好膚質的優點。

情境

可以表現只有溼透才能呈現的特殊情境。

角色個性

烘托出成熟性感的魅力，可瞬間讓角色更令人注目。

利用溼透表現就可描繪這些繪圖！

利用溼透程度，
讓場面情境更生動！

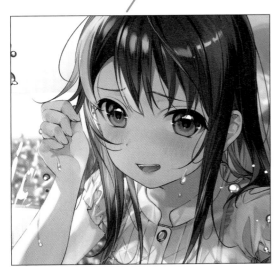

溼透的效果　溼透描繪透過海豚秀的偶發意外，表現主角既慌張又羞澀的複雜表情。

➡ P.042

利用水的描繪，
突顯角色的心緒！

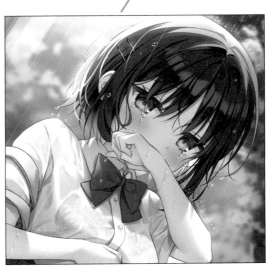

溼透的效果　溼透描繪透過突如其來的一場大雨，表現主角初次失戀的悲傷難過。

➡ P.064

利用水的動態表現，
傳遞喧鬧的場面！

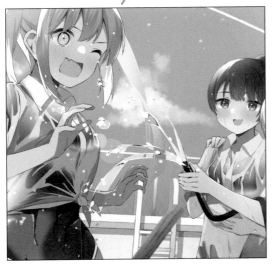

溼透的效果　溼透描繪透過同學之間相互嬉鬧噴水，烘托彼此之間和樂融融的情誼。

➡ P.086

角色本身的樣貌，
散發著成熟性感的魅力！

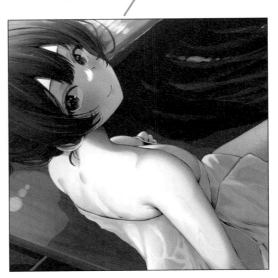

溼透的效果　溼透描繪透過主角和好友在屋頂露天浴池泡湯，表現主角放鬆心情又有點害羞的樣子。

➡ P.108

1

溼淋淋的臉部描繪

即便是一張溼淋淋的臉也有很多種樣貌。描繪出各種臉部溼淋淋的樣貌,就可以創作出豐富廣泛的情境。

溼淋淋的表現訣竅

❶ 肌膚的顏色

利用臉部變溼來改變膚色,進而詮釋出真實生動的畫面。大家也可以透過情緒和水的加乘表現,變化肌膚的顏色。

❷ 水的形狀

利用雨水、水、眼淚和汗水改變水的形狀,讓描繪更加豐富有層次。這時需要細微調整肌膚的沾水部位和水量等。

❸ 部位的變化

臉上各部位變溼的樣子和質感,也會因為水的添加,變化出多種描繪方式。此外,描繪時還要考慮水量等因素。

每個部位變溼的樣子

眼睛

讓眼睛溼潤,可表現出性感和成熟的樣子。

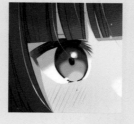

眉毛

描繪時必須營造出眉毛含有水分、溼溼的樣子。

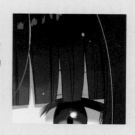

嘴唇

嘴唇沾水溼潤後會帶有光澤,可詮釋出性感的模樣。

鼻子

讓鼻尖帶點光亮,以便表現變溼的樣子。

FACE
各種變溼元素的表現形式

雨水和水

溼淋淋表現會因為雨量和水量的差異而有所不同。這些元素都可以加深角色情緒，進而提升真實感。另外，情境設定可以利用量的多寡添加不同的變化。

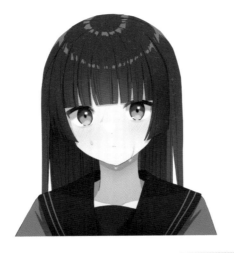

表現方法

感情	寂寞、悲傷、痛苦等
水量	多
膚色	肌膚因為冰冷的水而發白

使用的情境範例

- 在驟雨中奔跑回家
- 早上起床洗臉
- 被朋友潑水

汗水

繪畫中會利用汗水來表達角色專注於運動或某一件事物的時候，並且可透過汗水量來表現出角色的疲勞程度或運動的強度與時長，進而連表情都有所變化。

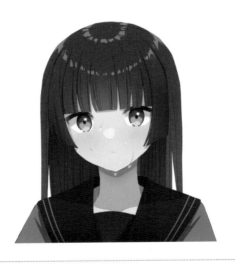

表現方法

感情	開心、專注
水量	汗涔涔的程度
膚色	體溫升高、滿臉通紅

使用的情境範例

- 為社團活動拚盡全力的樣子
- 和朋友盡興遊玩的時候
- 在卡拉OK歡樂歌唱的時候

眼淚

淚水通常用來表現感動或悲傷的時刻。淚水多寡會隨著流淚的情景而有所不同，而且眼淚滑落之處和眼眶泛紅等的肌膚表現也各有特色。

表現方法

感情	欣喜、悲傷、懊悔
水量	臉上局部沾溼的程度
膚色	頭和臉的一部分漲紅

使用的情境範例

- 因失戀不顧他人眼光放聲哭泣
- 因電影情節而感動落淚
- 因考試通過喜極而泣

溼淋淋的頭髮描繪

頭髮溼淋淋時的描繪方法，會因為頭髮的長短和髮質而有所不同。另外，就連頭髮的色調差異，也會使頭髮在溼淋淋的時候呈現各種不同的樣子。

HAIR
溼淋淋的表現訣竅

1 溼淋淋的程度

頭髮會因為含水量而呈現髮梢翹起或呈條狀的差異。重點在於要描繪區別出各種情境。

2 光澤感

溼淋淋的頭髮因為水而變溼，受到光線照射就會產生光澤。建議要事先掌握會產生光澤的位置。

3 穿透感

髮絲的穿透感會因為頭髮呈條狀的程度而有所不同。藉由穿透感的呈現可以加強溼透的表現。

HAIR
各種髮質溼淋淋時的表現

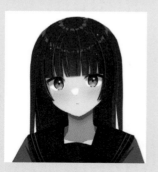

粗硬直髮（直髮）

髮梢垂直伸長，但是耳旁和後頸的細碎髮絲不會聚攏成束，而加強了穿透感。

細軟髮

又細又軟的頭髮，有個特色是頭髮變溼的時候，髮梢會翹起，變得毛糙。

捲翹髮

頭髮變溼的時候，會顯得雜亂無章，髮梢還會往不同方向亂翹。

HAIR

各種髮色溼淋淋的程度表現

1 黑髮

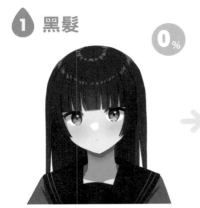 0% 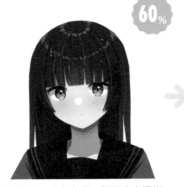 60% 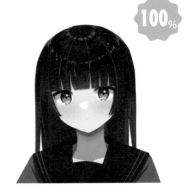 100%

完全沒有溼淋淋的樣子，頭髮相當整齊。

頭髮變溼，沾有水滴，髮絲的光澤增加。

整體來看雖然沒有顯著變溼的感覺，但是光澤感增加了。

2 棕髮

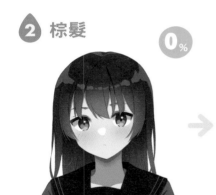 0% 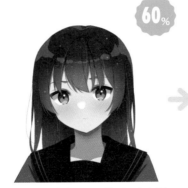 60% 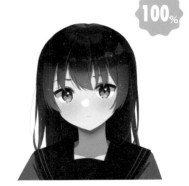 100%

沒有溼淋淋的一般狀態。光澤感不同於黑髮。

頭髮有許多水滴，明顯變溼，有光澤感。

溼淋淋的程度變得相當明顯，光澤感因為變得更溼而減少。

3 金髮

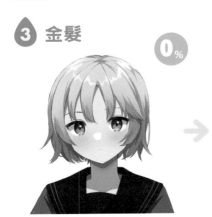 0% 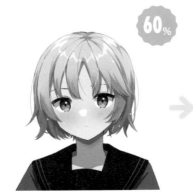 60% 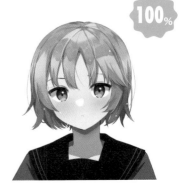 100%

顏色鮮明的金髮，髮梢的色調較暗。

呈現溼淋淋的樣子，大概是髮梢沾有水滴的程度。

頭髮變得沒有光澤，可明顯區分變溼的部分。

Lesson ①

3 溼淋淋的肌膚描繪

利用水分添加，明顯表現出肌膚溼淋淋和有光澤的樣子。溼淋淋的程度會隨著情境而有所變化，肌膚也會有截然不同的表現方法。

SKIN
肌膚溼淋淋的表現訣竅

❶ 肌膚的色調

肌膚色調會因為變溼部分、有水滴的部分等，隨著部位而有所不同，所以描繪時也要考慮陰影的位置。

❷ 光澤感

因為肌膚沾有水分，所以利用添加打亮留意光澤感的表現很重要。

❸ 水滴和水珠

除了表現有光澤和溼淋淋的樣子，還在各部位添加水滴，表現寫實的樣貌。

SKIN
溼淋淋的程度

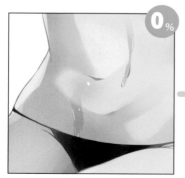

0%

控制在幾滴水滴滑落的程度，表現出溼淋淋的樣子。

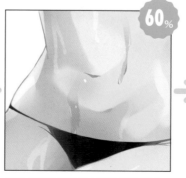

60%

利用水藍色的濾色表現肌膚的光澤，加強溼淋淋的程度。

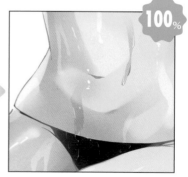

100%

在60%的階段，進一步擴大肌膚變溼的面積來表現。

SKIN

各部位的溼淋淋表現

手

整體呈現微微沾水變溼的感覺,在各處添加光澤,就可以詮釋出變溼的寫實畫面。指尖也描繪出有水滴聚集的樣子。

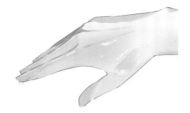

表現方法

溼淋淋的表現	一般
水量	一般
膚色	整體散發亮白光澤

肚臍

表現出肚臍凹處有水滴積聚,周圍有光澤的樣子。並且在局部描繪陰影,以表現如同肚臍實際變溼時的樣子。

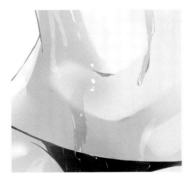

表現方法

溼淋淋的表現	明顯
水量	偏多
膚色	明顯帶有光澤且微微泛紅

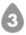

腳

身體最下面的部位,表現出水滴等因重力而往下滴落的樣子。描繪重點在於水滴因為重力擴散的樣子。

表現方法

溼淋淋的表現	不明顯
水量	多集中在局部
膚色	因為變溼程度不明顯而較白

大腿

水最容易積聚的部位,水滴會往腳下滑落。大腿內側有明顯的陰影,外側則會產生陰影和光澤。

表現方法

溼淋淋的表現	相當明顯
水量	相當多
膚色	因陰影和光澤還出現較暗的部分

如何描繪身著衣物溼淋和透視的樣子

衣服一旦吸收了雨水、水、汗水等水分，布料較薄的衣服就會變透。本篇我們將依照衣物的材質和種類，介紹衣物在淋溼與透視表現的程度差異和效果。

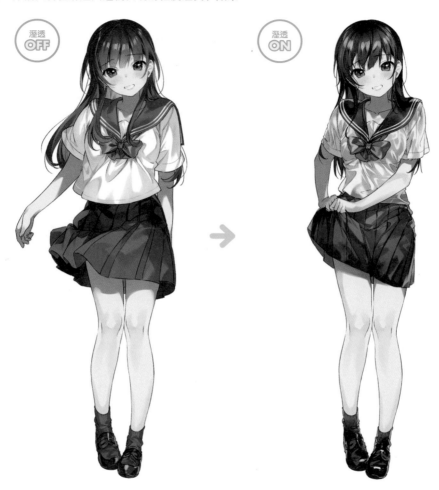

溼透的特點

性感

衣服變溼會看到透出的內衣和肌膚，可表現出成熟性感的樣子。

背景

詮釋雨天、大海以及游泳池等有水元素的背景時，可靈活運用溼透描繪的表現。

季節

因為大量運用衣服溼透或水的表現，所以自然呈現出讓人聯想到夏天的繪圖。

CROTH
變溼的程度

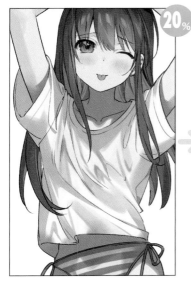 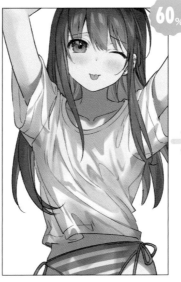 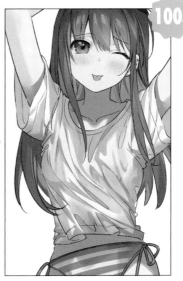

毛毛雨或流汗等，表現衣服稍微變溼
的樣子。

身上滿是雨水和水等，表現衣服明顯
變溼的樣子。

如同人跳進游泳池，水滴滴答答滑
落，全身溼漉漉的樣子。

CROTH
透視程度

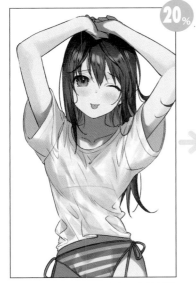 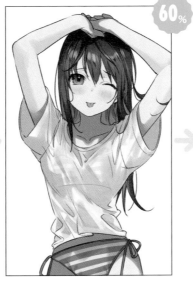 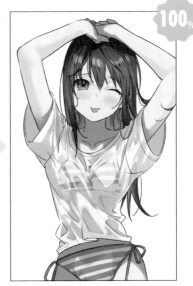

用淡淡的線條表現內衣和肌膚若隱若
現的樣子。

清楚透出的樣子，甚至可辨別膚色和
內衣顏色。

衣服緊貼在肌膚，完全呈現出膚色和
內衣色調的樣子。

1

各種衣服的溼透描繪 ▶ **制服**

溼透表現中的經典服裝。因為這是很常描繪的插畫主題,所以制服是溼透表現的必學項目。

1 水手服

這是制服裡最受歡迎也最常出現的款式,突顯了女生可愛的模樣。制服含有聚脂纖維,吸溼性低,即便變溼也很容易變乾,一旦沾水變溼,衣服就很容易呈現透視狀態。

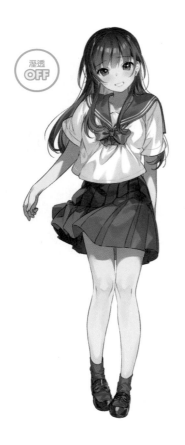

溼透
OFF

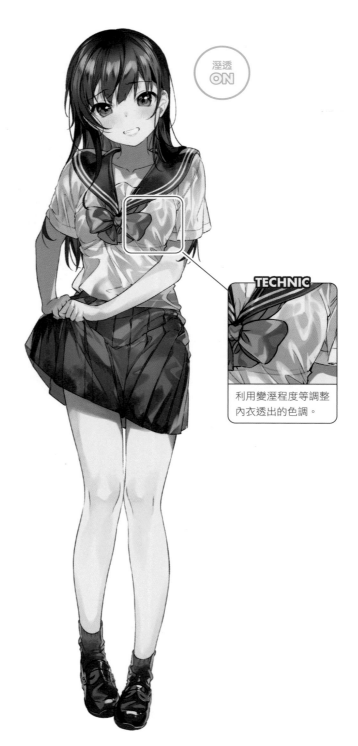

溼透
ON

TECHNIC

利用變溼程度等調整內衣透出的色調。

② 有顏色的制服

水藍色或黃色等粉色系的襯衫相較於白色罩衫，即便沾水變溼也不容易變透，但是一旦變得更溼，衣服緊貼肌膚的感覺就會更為明顯。

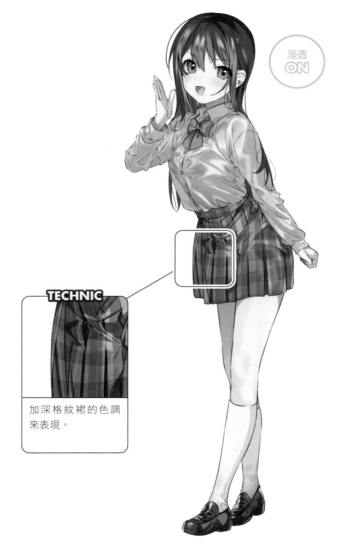

溼透
ON

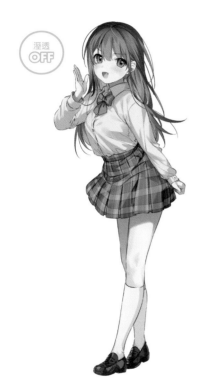

溼透
OFF

TECHNIC

加深格紋裙的色調來表現。

各種溼透情境

溼透的故事背景

和朋友在返家的路上
遇到瞬間的暴雨

放學後和好友一邊聊天一邊走在平常上下學的路上，遇到瞬間的暴雨突擊。天氣預報並未報導會下雨，大家都沒有帶傘，所以將書包頂在頭上急忙奔跑回家。

ITEM

溼透
表現的
好用
配件

樂福鞋

這是一款制服插畫描繪中一定會出現的配件。合成皮的材質，具有防水、防潑水的特性。必須以水滴描繪表現出沾水變溼的樣子。

2

各種衣服的溼透描繪 ▶ **泳衣＋T-shirt**

這是實際在海邊經常會看到的穿著，也是相當適合運用在插畫的造型。這是和海邊最相關的服裝，所以是很重要的描繪表現。

❶ 泳衣＋素色白T-shirt

T-shirt一旦沾水變溼後，泳衣就會透出表面，所以可詮釋出角色成熟性感的面貌。描繪表現會隨著T-shirt的圖案和顏色而有所不同，所以除了溼淋淋和透視的詮釋，還要搭配情境演繹來描繪。

TECHNIC

描繪時必須留意T-shirt緊貼時呈現的皺褶和垂墜度。

ITEM

溼透表現的好用配件

海灘球

這是描繪海邊和沙灘時常見的配件。有時當成畫面的亮點，有時可描繪成沙灘排球的插畫。因為是塑膠製品，所以會有明顯的反光。

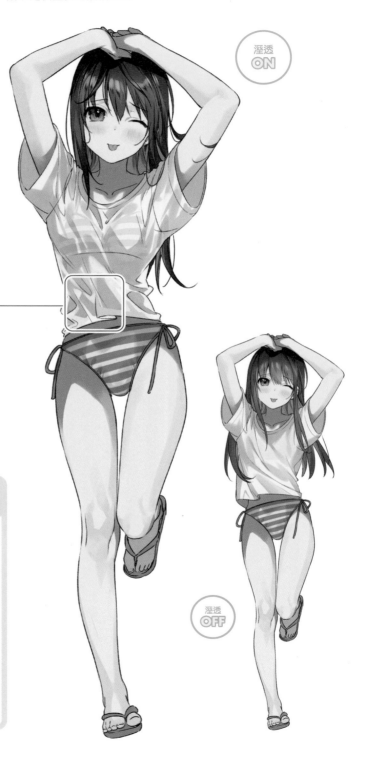

溼透 **ON**

溼透 **OFF**

② 泳衣＋連帽衣

即便來海邊玩還是擔心曬黑，而在外面披上一件連帽衣，還可呈現時尚造型。布料較厚，所以即便變溼，衣服也不會透視，可以表現超凡脫俗惹人憐愛的樣子。

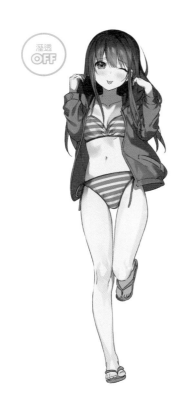

溼透
OFF

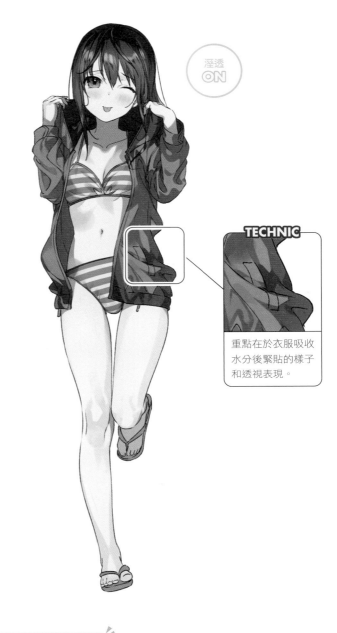

溼透
ON

TECHNIC

重點在於衣服吸收水分後緊貼的樣子和透視表現。

各種溼透情境

溼透的故事背景

女孩和男友在游泳池約會

女孩在暑假的早上早起，和男友一起去游泳池，女孩因為泳衣較為裸露而感到害羞。和男友一起在游泳池游泳，溜滑水道，開心不已，覺得時間過得飛快。

女孩和好友的海邊出遊

好友四人結伴去海邊，因為是知心好友，大家毫無顧忌的開心玩樂。在大海游泳、打沙灘排球，在無人秘境的海邊盡興玩樂一整天。

Lesson ②

3

各種衣服的溼透描繪 ▶ **體育服**

這是以學校為主題的插畫中經常出現的服裝。因為衣服會吸汗，很容易因為水和流汗變溼或變透，會出現在各種情境的穿著。

❶ 體育服

經常運用於運動會、體育課和社團活動的背景中。布料比制服厚，但是因為是白色，一旦沾水變溼就會顯透，所以想描繪稍微成熟的插畫時，會建議這款服裝。

溼透
ON

溼透
OFF

TECHNIC

描繪時請留意緊貼的樣子，還有若隱若現的肌膚和內衣的顏色。

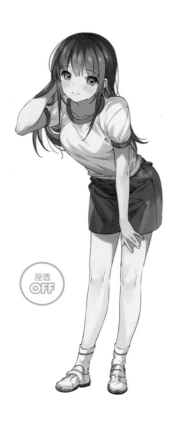
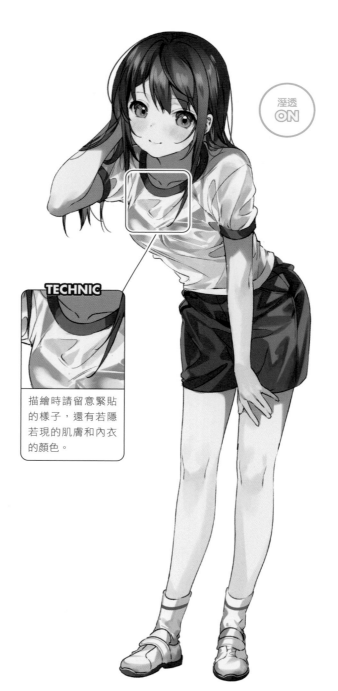

② 運動衫

運動衫和體育服一樣，是表現學校相關
插畫常用的服裝。因為材質並不薄，所
以即便沾水變溼也不會變透，但是獨特
的變溼表現，可呈現出有別以往的感
覺，變溼的表現也會隨色調而有些微的
不同。

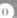

溼透
ON

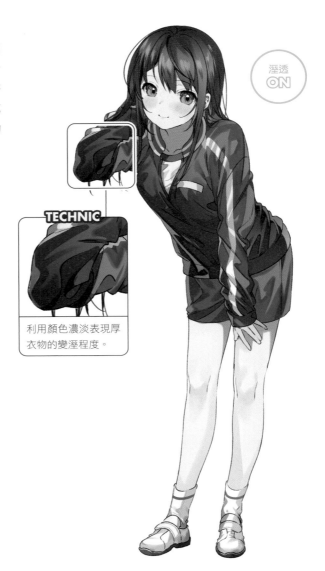

TECHNIC

利用顏色濃淡表現厚
衣物的變溼程度。

溼透
OFF

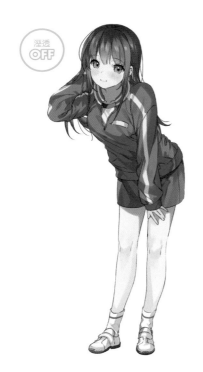

各種溼透情境

溼透的故事背景

為社團活動拼盡全力

在即將來臨的大賽練習中，為了取得好成績全力
以赴。過於專注導致沒注意到體育服因為流汗溼
透，專注的模樣洋溢著青春健康的氣息。

不小心把水灑出

體育課下課後，因為耗盡體力而口渴，想要補充
水分時，過於心急地將水溢出灑在運動衫，使衣
服變溼。

4

各種衣服的溼透描繪 ▶ **便服**

便服可依照情境主題變化，只要增加造型類別，就可隨心所欲地描繪出各種溼透表現。

① 便服

這是以日常背景創作插畫時會使用的服裝。布料和色調各有不同，因此每次描繪時都需要調整易透程度。若要表現透視的樣子，建議色調使用白色或水藍色等淡色調。

溼透
ON

溼透
OFF

TECHNIC

在內衣顏色添加陰影，調節變溼程度。

② 褲裝造型

除了連身裙等裙裝造型之外，還會有褲裝造型的休閒服飾。藉由褲子緊貼雙腿的感覺和吸水後的加深色調，表現褲子變溼的程度。

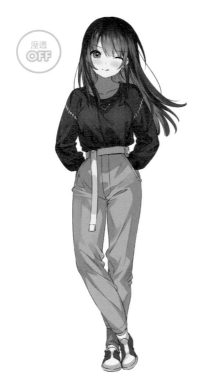

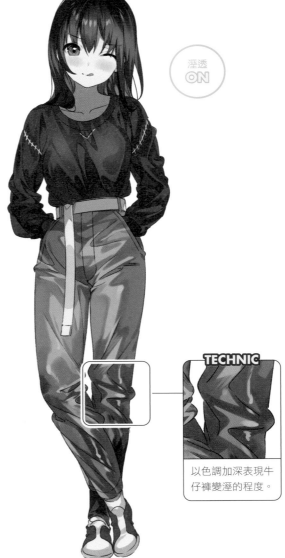

TECHNIC

以色調加深表現牛仔褲變溼的程度。

各種溼透情境

溼透的故事背景

用水管澆花

想為花圃漂亮的花卉澆水，用水管灑水時，弄錯水管的方向而將水噴灑在自己身上，全身衣服都變得溼答答。盛夏的天空下，水光閃耀。

泡腳降溫

為了舒緩夏天酷熱，泡腳降溫中，身旁的朋友晃動雙腳踢水，使衣服變得溼答答。一邊全力阻止一邊大笑，這就是青春日記。

5

各種衣服的溼透描繪 ▶ **浴巾**

這可說是浴室相關主題一定會出現的題材。在溼透表現中,這是最難描繪的一種類型,但是只要學會,就可以讓插畫充滿性感氛圍。

① 浴巾

這會運用在浴室的插畫中。或許表現有限,但是可運用蒸氣和水的波紋等元素,創作出瀰漫成熟性感魅力的插畫。關鍵重點在於浴巾緊貼在身上的描繪。

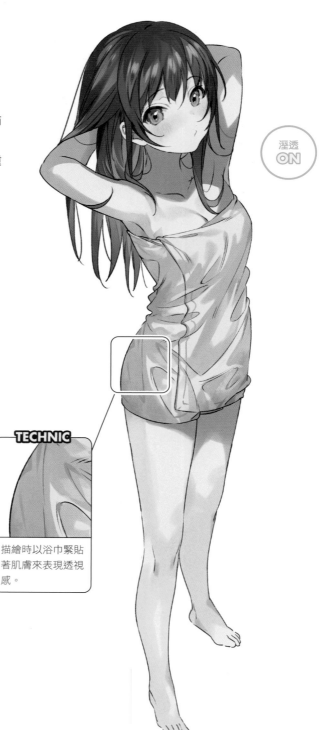

溼透
ON

溼透
OFF

TECHNIC

描繪時以浴巾緊貼著肌膚來表現透視感。

② 睡衣

雖然常描繪洗澡後的樣子，不過因為洗澡後，新陳代謝提升，衣服反而會因為流汗變溼。另外，頭髮還溼溼的，所以也常描繪手握浴巾的樣子。

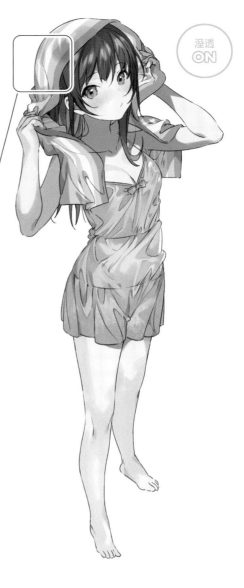

溼透
ON

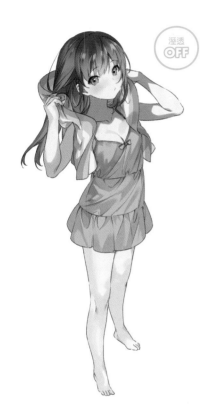

溼透
OFF

TECHNIC

表現浴巾吸水後變溼的程度。

各種溼透情境
溼透的故事背景

療癒身心的唯一時刻

獨自一人的露天浴池特別能洗去一天的疲憊，這是不會讓任何人看到的幸福時刻。肌膚因為新陳代謝稍微變紅，突顯了性感氛圍。

ITEM
溼透表現的好用配件

髮帶

固定溼淋淋頭髮時使用的配件，通常用於剛洗好澡的時候。運用在整理頭髮的插畫中，就可以營造出性感氣息。

各種溼透服裝類型的發想

我們在前面的篇章已經針對 5 種服裝說明介紹，但是還有許多其他充滿魅力的服裝。本篇將介紹 8 種的服裝描繪，讓大家創作出更加豐富廣泛的插畫類型。

① 護士服

未曾在淋溼場景中描繪過護士服，不過若考慮到偶發事件，護士服也可能出現溼透表現。藉由變溼的樣貌，就會使插畫呈現截然不同的風格。

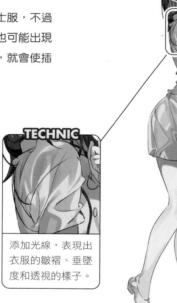

TECHNIC

添加光線，表現出衣服的皺褶、垂墜度和透視的樣子。

女僕裝

這是一種非常受歡迎的服裝，是表現女孩子特質時一定會出現的服飾造型。衣服即便沾水變溼，也很難呈現出溼淋淋和透視的樣子，但是可以創作出讓人耳目一新的插畫。

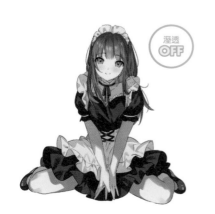
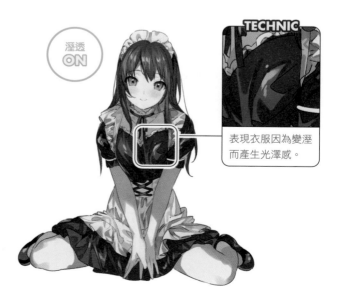

TECHNIC

表現衣服因為變溼而產生光澤感。

③ 浴衣

這是以夏天為主題，例如夏日祭典或煙
火晚會等插畫中的經典服裝。色調等也
很鮮豔，充滿夏天的氣息。因為服裝的
材質較薄，沾水變溼的樣子明顯，所以
很適合用於溼透表現。

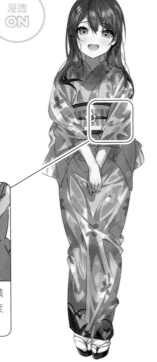

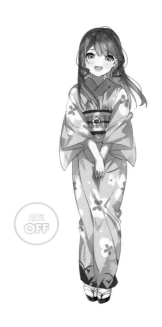

TECHNIC

描繪時運用色調濃
淡和衣服的緊貼度
來表現溼透感。

④ 套裝

這是一種很難讓人想到運用在溼透表現的服
裝，但是遇水變溼時呈現的緊貼表現相當特
別，充滿性感的氛圍。可利用讓頭髮變溼或性
感表情，讓插畫呈現相同調性。

TECHNIC

利用溼透感表現裙
子變溼的程度。

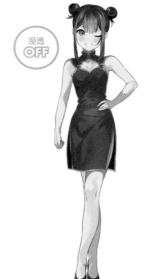

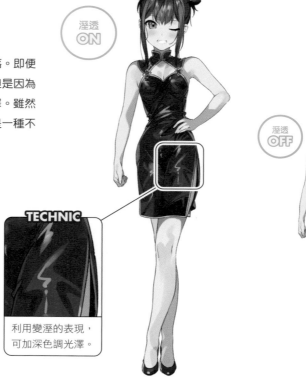

5 中國服

服裝的色彩鮮艷，而且輪廓俐落。即便變溼也不太會有透視的狀況，但是因為材質的關係，變溼後會帶有光澤。雖然不太會運用在溼透表現，但也是一種不錯的表現題材。

TECHNIC

利用變溼的表現，可加深色調光澤。

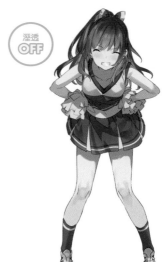

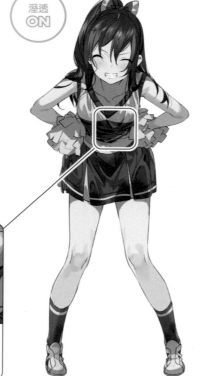

6 啦啦隊女孩

啦啦隊服是社團活動或同好會背景常見的服裝，推薦用於創作充滿青春氣息的插畫。服裝材質較薄，所以一旦沾水，就會明顯變溼和呈現透視的樣子。

TECHNIC

適時表現出身體前傾形成的陰影和溼透感。

 網球裝

這是一種非常適合表現夏天和溼透主題的服裝，經常用於這類插畫中。服裝材質可以明顯呈現出變溼和透視的樣子，可用於各種情境，相對來說較容易描繪。

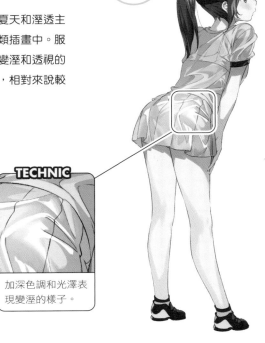

TECHNIC

加深色調和光澤表現變溼的樣子。

 巫女

這是一款很受大家喜愛的服裝，服裝為紅白色的組合，上半身因為是白的，所以很容易變透，也常用於溼透表現。可配合各種背景，創作出多種形式。

TECHNIC

布料較薄，所以要留意衣服的皺褶和透視表現。

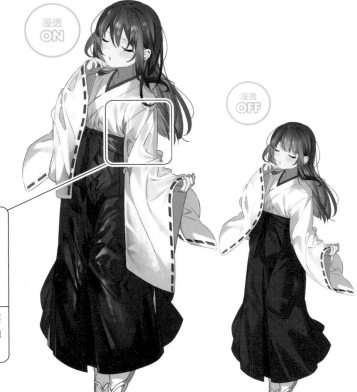

何謂水的表現形式

「水」的描繪是溼透表現必不可少的一環。水雖然是一種物質卻會被衣服吸收。
這次要介紹水在各種形態下的表現形式、色調和水動態時的描繪方法。

WATER

利用水的插畫表現

水花四濺的擬真表現

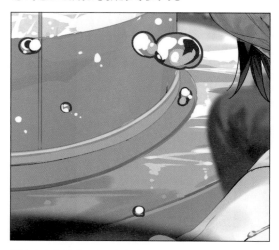

營造出水的質感，表現無數水花飛濺的樣子，藉此讓背景
呈現更具張力的畫面。

雨水拍打草木的臨場感

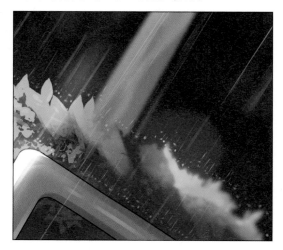

讓雨水順著草木和護欄落下，可創作出更生動逼真的插
畫。

水順著站牌滴落的樣子

表現雨水附著在公車站牌，凝聚成水滴落的樣子，可描繪
出更寫實的世界觀。

水管噴水的躍動感

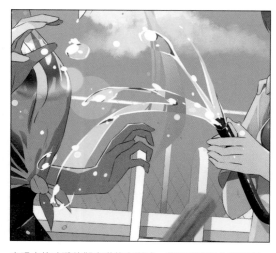

表現水柱噴濺的擬真動態和質感，使插畫顯得生動逼真。

水面盪漾的動態感

表現溫泉的水波盪漾，讓插畫設計的情境描繪更貼近真實場景。

用光線營造出水的靈動特質

將光線反射運用於互相潑灑飛濺的水花，烘托出更為真實的水感。

WATER
用水表現女孩反應的範例

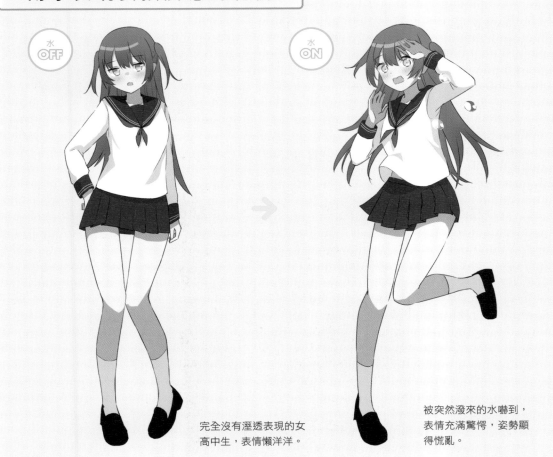

完全沒有溼透表現的女高中生，表情懶洋洋。

被突然潑來的水嚇到，表情充滿驚愕，姿勢顯得慌亂。

Lesson ③

1

描繪水的質感和動態的方法

水可以變化成各種形態。藉由質感和光澤的表現，能有效詮釋出溼透的樣子。

WATER
有關水的質感表現訣竅

 ① 塗上基本的顏色後，接著描繪雛形。

② 模糊已塗上的顏色並調整形狀。

③ 以色彩增值在邊緣添加彩度較低的藍色，營造立體感。

④ 最後用白色添加明顯的打亮，再用白色噴槍增添質感即完成。

TEXTURE
營造出質感差異的插畫表現

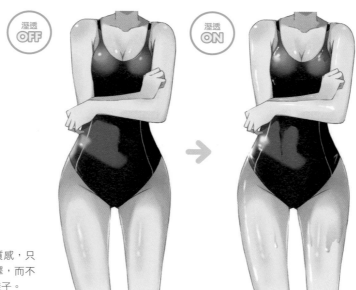

溼透 OFF　　　溼透 ON

若插畫缺乏水的質感，只會呈現肌膚的光澤，而不會呈現出溼透的樣子。

利用水滴和溼淋淋的描繪營造水的質感，表現溼透的樣子。

034

WATER
水 的 動 態 表 現

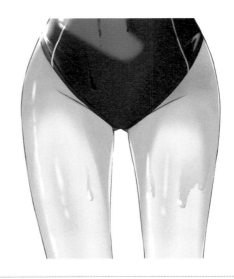

水滴落的描繪方法

① 增加一張色彩增值圖層,在想描繪水滴的部分添加膚色。

② 添加漸層,使肌膚色調往下加深。

③ 添加打亮,調整光澤後即完成。

水花的描繪方法

描繪簡單的草稿,在這個階段決定輪廓。

慢慢描繪出水的色調深淺和水花的部分。

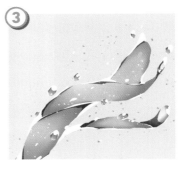
添加水滴,加強躍動感即完成。

WATER
水 的 動 態 表 現

灑水器

描繪時想像水滴在上方四散飛濺的樣子。

水管

將水管朝上噴水,但是水量很多而往下流。

水龍頭

速度一定,水量一定,整齊往下流出。

2 描繪大海的方法

大海有各種描繪方法，如不同的色調、流動的強度以及海浪的表現等。在淫透的背景表現上，描繪出各種不同的大海樣貌至關重要。

SEA
表現大海的訣竅

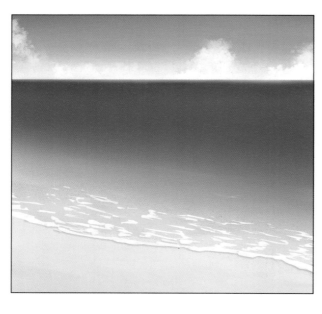

1 色調強弱

大海的顏色有暗色調，也有亮色調，變化多端，以大海為背景時必須依照每種情境描繪出不同的樣貌。

2 海浪的描繪方法

海浪描繪的方法會因大海位置而有所不同。淺灘的平緩波浪和離岸較高的浪潮，就必須用不同的描繪方法來表現。

3 漸層

大海並非整片都是平均的同一色調，從淺灘到離岸，色調有微妙的差異，所以重點在表現出其中的微妙對比。

WAVE
水波和流動速度的表現

流動快速／浪潮洶湧

流動平緩／微波蕩漾

洶湧浪潮和快速流動，可利用水花激起的量和範圍來詮釋。

微波蕩漾和緩慢流動，可利用穩定盪漾的水面描繪來表現。

SEA
大 海 的 色 調 種 類

鮮豔藍

用高彩度藍色和淡淡水藍色的
對比來表現。

深藍色

用深藍色和水藍色的對比來表
現深海。

暗藍色

降低整體明度，表現出較暗的
大海。

清澈水藍色

用整片水藍色的漸層，表現出
清澈的大海。

鈷藍色

用整片藍色系的漸層，表現出
鈷藍色大海

澄淨藍綠色

用整片綠色系的漸層，表現出
翡翠綠的大海。

SEA
海 邊 有 人 物 配 置 的 表 現 範 例

無配置人物

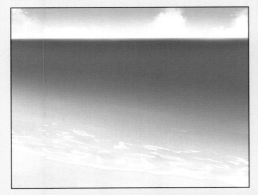

有配置人物

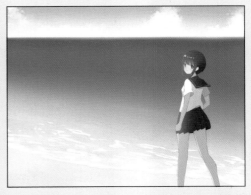

人物背景畫海的時候，人和大海的距離和比例很重要。更重要的是，人物擺出的姿勢及人物在背景中
的大小，這些不論是構圖還是設定都應事先決定。

3

溼答答的背景描繪

草木和柏油路這些用於插畫的背景,也可添加潮溼表現,是表現在背景潮溼時不可或缺的要素。

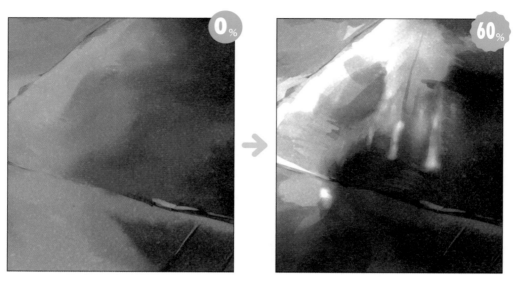

柏油路

這是運用於地面的題材,常運用於雨天插畫的場景。路面因雨水變得潮溼,
使街燈的光線反射,加強了潮溼的表現。

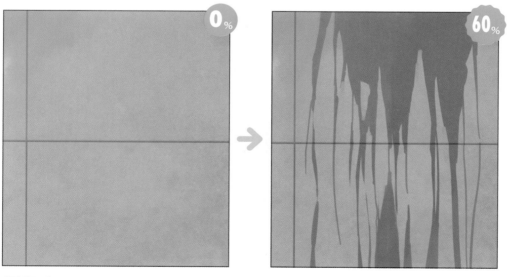

混凝土

混凝土即便沾水變溼也能快速吸收,因為只會淡淡延長並且不見,所以很難
表現。利用添加淡淡的陰影,以詮釋水延伸的樣子。

金屬

金屬有彈開水分的特性，因此即便碰到水，也會將水彈開，而只在該處留下水滴。弄溼金屬的時候，金屬表面會留下無數的水滴，依照這時的樣子描繪插畫即可。還有一點很重要，就是必須表現出金屬的亮澤和反光。

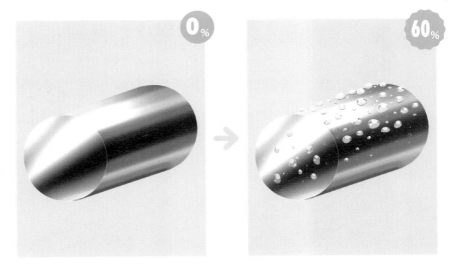

草木

在雨水拍打葉片留下水滴的插畫中，描繪時要留意葉片因雨水變溼的潮溼感、雨滴和凝聚的水珠，藉此可表現出逼真的草木樣貌。這是表現梅雨和避雨時經常使用的畫法，相當重要。

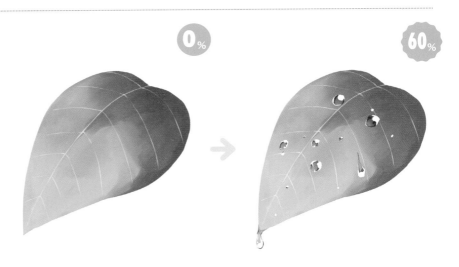

玻璃

這是雨天的教室和公司等插畫會使用的背景表現，藉由無數水滴的沾附表現下雨。若能描繪出雨勢較強的水滴流動，就可以表現出生動的插畫。這是溼透描繪常見的表現，因此希望大家都能學會。

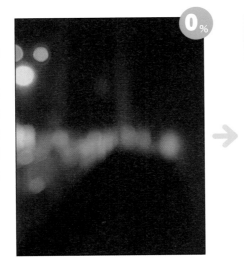
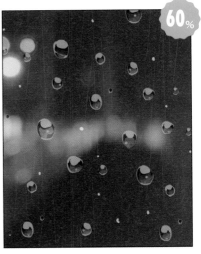

4

溼漉漉的配件描繪

插畫創作時，人物拿的配件也是溼透表現中，相當重要的元素之一。

雨傘

水一旦積聚，就會因為重力往下滑落，在表現上描繪出水流痕跡很重要，是雨傘變溼時的必要表現。

透明雨傘

相較於有色雨傘，因為是透明的，所以不容易看出來，表現的重點是淡淡描繪出水流痕跡。

運動鞋

橡膠部分會將水彈開，布面則會淋溼。

手提包

因為是會吸水的材質，一旦淋溼就會變色。

智慧型手機

水滴到表面也會彈開，所以會留在表面。

後背包

一開始會將水彈開，之後就會慢慢滲水。

在水族館約會的
偶發意外

和男友初次的水族館約會。

這是插畫的經典主題，

本章將詳細介紹海豚秀的背景表現、

衣服被水潑得溼答答和透視的樣子，以及生動的表情。

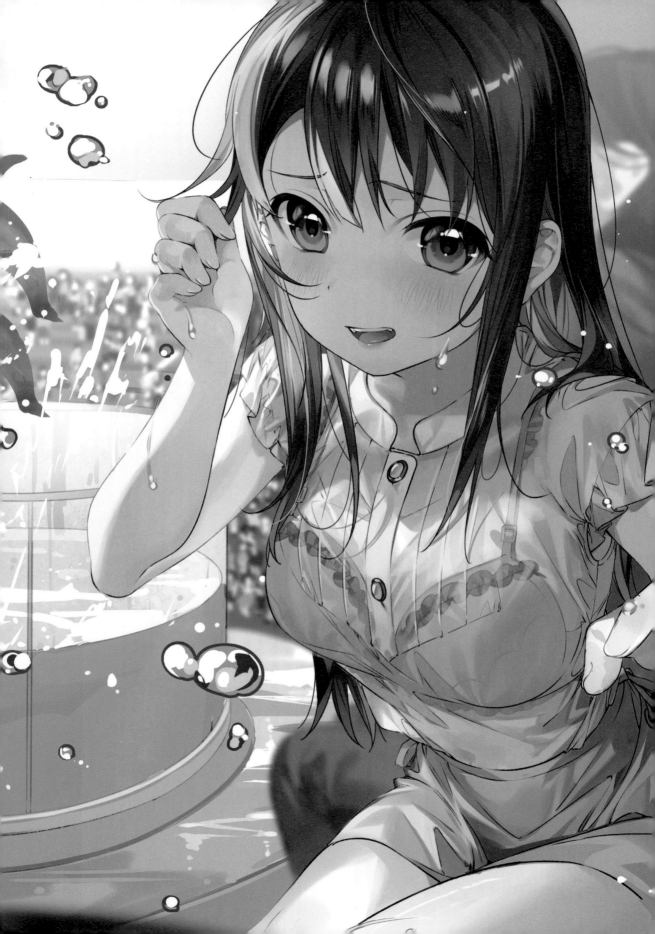

描繪在海豚秀的偶發事件

表現水花飛濺的
淋溼情境

在學校放假的日子，女孩和剛交往的男友一起去水族館約會。女孩看著各種海洋生物稍微緩解了緊張的心情。約會時在主要活動的海豚秀中，海豚奮力躍起飛濺的水花，使女孩的約會服完全溼透了……。

concept
概念

描繪女孩和喜歡的人一起參觀水族館，在許多觀眾齊聚觀看海豚秀時的溼透表現。

character
角色

女孩身形高挑纖瘦，留著一頭直順長髮，外表有些成熟。

scene
情境

暑假前休假日時的初次約會。表現經典的水族館約會。

degree of wetness
淋溼程度

海豚的賣力演出使得水花四濺，衣服完全淋溼，甚至連內衣都透出。

01

在草稿決定畫面視角

| 01-1 | 描繪初步草稿 |

為了確立大概的圖像,一邊描繪輪廓線一邊畫出圖像。

構圖草稿 A

構圖草稿 B

● 用大概的線條描繪出構圖草稿

插畫通常都以角色為重點,所以在這個階段就先確立圖像,包括角色的表情和姿勢等,希望在插畫中散發角色魅力的部分。相反的,背景主題和構圖配合角色來構思較容易決定,有時只描繪出腦中浮現的大概場景。

滲透表現

依照主題思考表現方法

這次的滲透描繪為海豚秀的情境。決定構圖時,我希望最好可以在表情呈現出被水淋溼後的慌亂和羞澀,並且以角色身旁的視角表現親密感。

01-2 從草稿中描繪線稿

決定大致的構圖後,
從草稿中描繪線稿。

1 決定角色形象

降低初步草稿的透明度後,在新增圖層中,慢慢從初步草稿整理並描繪出更精細的草稿。要在這個階段決定角色的髮型、服裝和五官細節。我自己在這個階段比較有熱情描繪臉部周圍的細節,所以會做很細部的調整。

從初步草稿到線稿,我在畫線時常設定成自製材質的線稿筆。

2 描繪整個角色

這次的主題是溼透,所以我想將上衣設計成能明顯透視的素色,並且添加荷葉邊或打褶設計增添美感。繪製頭髮線稿時,不但會留意畫出頭髮變溼的樣子,還會畫出比平時更明顯成條狀的髮梢。

以髮鬚表現溼髮黏貼在臉頰周圍的感覺,會顯得更真實。

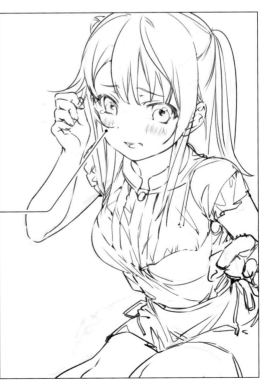

③ 描繪背景的初步草稿

 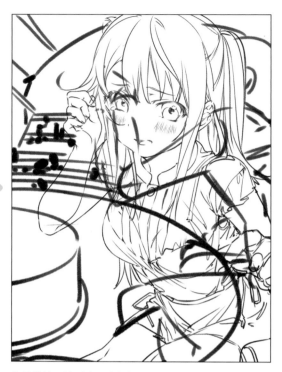

我通常會用細節塗色來完成背景，在這個階段描繪至雛形後，就先直接進入下一個階段。

背景描繪至雛形後，將角色配置在預留的空間並且確認。

④ 描繪陰影草稿

將角色初步線稿彙整在一個資料夾裡，接著在選單【選區抽取→抽取模式】點選【用描線圈住的透明部分】，並且在選單【選區抽取來源】選擇【編輯中的圖層】，這樣即選取了角色的所有輪廓。然後在資料夾的最下層新增一個圖層，再用灰色塗滿輪廓。

透過將混合模式設定為陰影，初步線稿就可以清楚保留角色的輪廓。

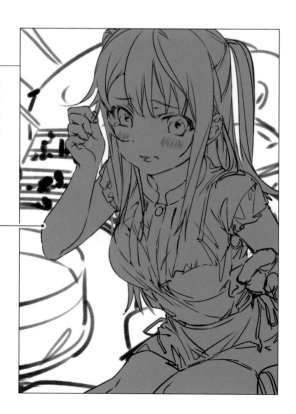

5　分開圖層添加光線

將新圖層剪裁至輪廓填滿顏色的圖層。在受光線照射的部分和
受反光照射的部分塗上膚色。之後使用圖層效果時，這個顏色
最容易自然融合，所以先使用膚色，不過有時也會配合背景色
調來調整。為了表現光線從左上方照入，背景再新增圖層，以
漸層添加光線。

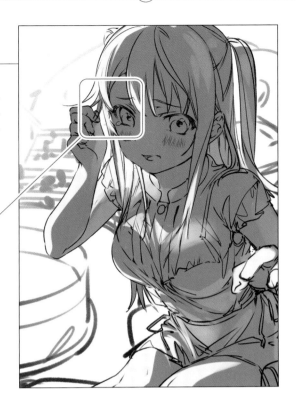

若是光線從正面照
入，就不容易呈現
溼透的細節。因此
這次光線方向稍微
偏逆光的樣子。

01-3　描繪底色

草稿明確後，整體塗上底色並且加以調
整。

1　描繪眼白和眼珠的細節

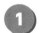

眼珠內除了有同色系的明暗漸層之外，若使用稍微不同色系的色
調，就很容易呈現出清澈透明的樣子。

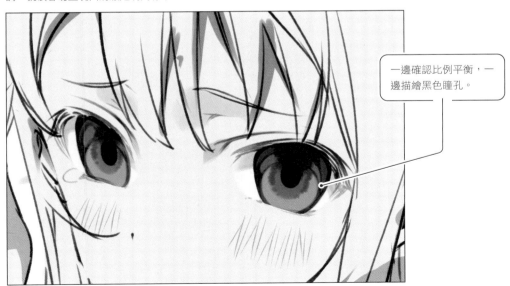

一邊確認比例平衡，一
邊描繪黑色瞳孔。

② 在眼珠添加顏色

在視線看往的方向（本次範例為鏡頭視角，所以是在往讀者的方向）添加最大的打亮，並且在其旁邊和黑色瞳孔的下方添加1、2個小的打亮，接著在黑色瞳孔的中間添加藍灰色的反光，最後在眼珠上側添加代表天空倒影的水藍色。

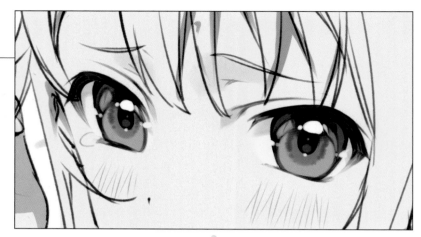

抽取眼珠最暗的顏色塗在黑色調的部分，眼頭和眼尾都塗上鮭魚粉系的淡色調。

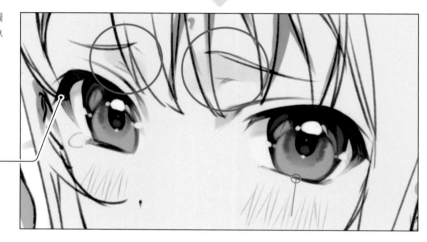

用色彩增值圖層為睫毛上色。

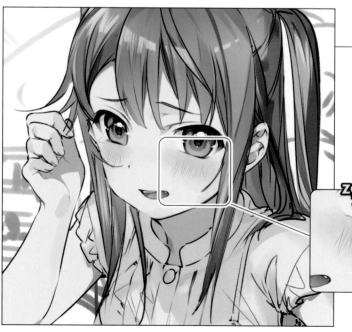

③ 添加腮紅

在肌膚圖層直接添加腮紅。將自來水筆的筆刷濃度下降至15%～30%左右，筆刷形狀從常用的圓筆變更為「擴散&雜訊」，輕輕塗上腮紅。建議使用尺寸較大的筆刷。

ZOOM

筆刷形狀設定成邊緣會擴散的類型，雖然只有一點點變化，但會呈現暈開不死板的紅潤感。

01-4 描繪衣服

臉部描繪完成後,接著就要描繪服裝的部分,包括隱約透出的內衣等。

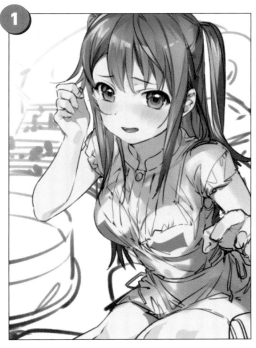

在胸部受光線照射的位置,在分開的圖層描繪輪廓線。

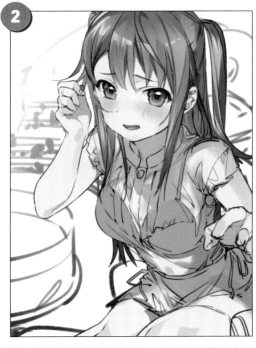

依照光線描繪輪廓線的圖層上,在分開的圖層塗上底色。

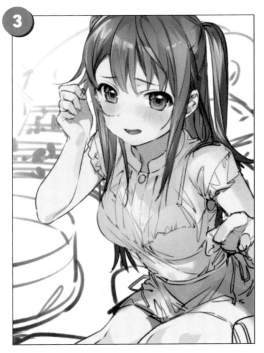

用分開的圖層在內衣的部分添加陰影,並且將顏色暈開表現透視感。

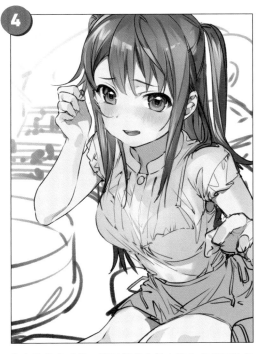

內衣塗色完成後,裙子部分也塗上和內衣相同的色調。

01-5	描繪角色

針對角色調整細節，包括添加陰影的方法和表情等。

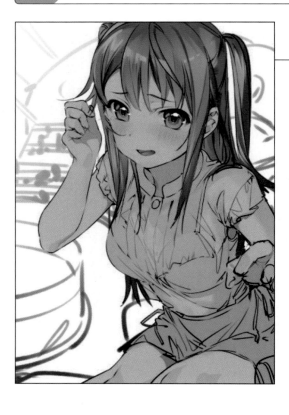

1 在整體添加陰影

用「色彩增值」在角色整體添加陰影，接著在此添加光線，一邊考量光線照射的位置，一邊調整。為了呈現明顯的溼透感，先將陰影的顏色調淡。這次背景設定在水族館，所以為了和背景自然融合，陰影調整成稍微帶有藍色調的顏色。

2 添加光線

角色整體都添加陰影後，在光線照射的位置以「打亮」添加光線。為了表現溼髮的條狀和光澤，在頭髮添加比平常更粗略大片的光線。另外，為了明顯區分左手指和手臂的前後位置，也在手指打光。

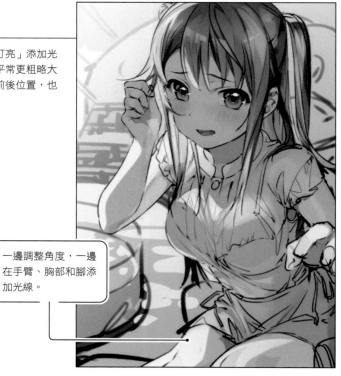

一邊調整角度，一邊在手臂、胸部和腳添加光線。

③ 在整張臉添加打亮

在角色整張臉添加打亮，就可以讓臉部周圍變得明亮，更容易展現角色的表情。

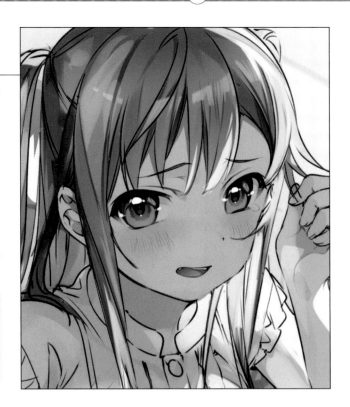

溼透 表現

表現臉部被淋溼的樣子

因為整張臉都是陰影，所以在黏貼臉部周圍的頭髮添加光線。利用光線勾勒出臉部線條，臉部周圍變得明亮，就容易吸引視線。在後續步驟中，為了增添淋溼程度，還會在臉頰添加滴落的水滴。

④ 調整色調

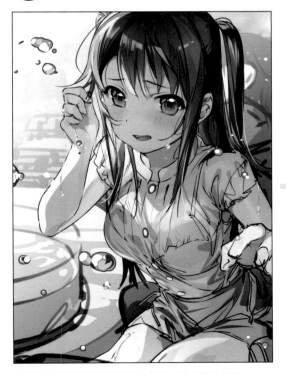

在角色的資料夾下新增圖層，並且大略在背景塗色。

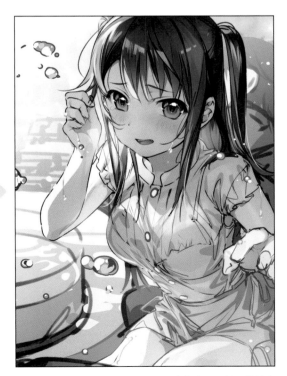

為了增添溼透的水潤感，新增一個水花的圖層並且描繪水滴。

02

整理線稿

02-1	整理角色輪廓

顏色草稿的步驟都完成後,就要進入整理線稿的階段。

1　用線稿筆描繪輪廓

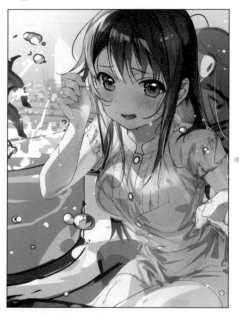 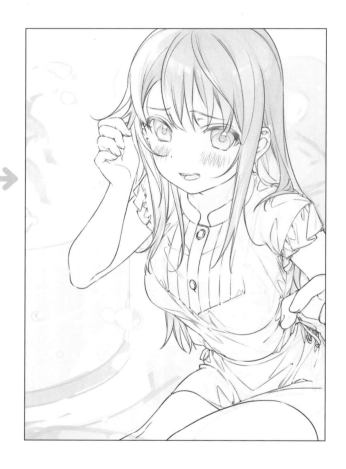

降低透明度,新增一張線稿圖層,用線稿筆勾勒整理出輪廓。從草稿開始就盡量不更動臉部輪廓和眼睛的樣子,所以只要初步線稿的線條經過整理可以使用,有時就會直接沿用,不過這次全部都經過重新調整。

從初步草稿到線稿,我在畫線時常使用設定成自製材質的線稿筆。

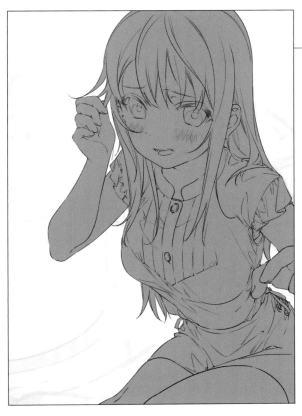

② 調整輪廓

因為有些地方稍微不同於草稿的輪廓，所以依照整理後的線稿，重新製作角色輪廓塗滿顏色的圖層。步驟和草稿時的做法相同。

滲透表現 以大概標記的方式描繪

在後續的塗色步驟中，也會描繪內衣透出的樣子，若是在線稿階段就全部描繪出來會顯得很雜亂，所以在線稿階段以標記的方式，只描繪出大概的輪廓即可。

③ 圖層更換

將草稿資料夾中的線稿圖層全部清除，並且在相同位置加入整理後的線稿圖層，而輪廓塗滿顏色的舊圖層也清除，並且更換成新的圖層。塗色全部依照草稿的方式，輪廓和線稿都已調整完成。

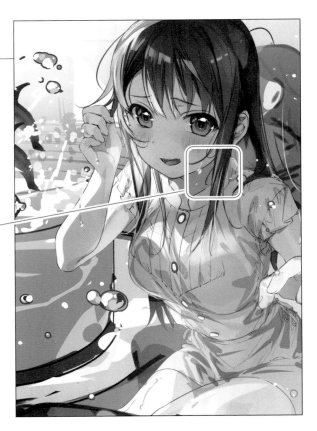

使用自來水筆改變肌膚和服裝線稿的部分顏色，才能和塗色自然融合。

03

整理塗色

線稿整理完成後，進入正式塗色的階段，
開始上色。

 彙整效果圖層

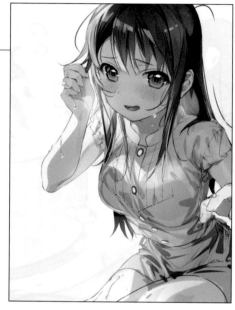

為了調整塗色需要的事前準備，就是將草稿製
作的光線圖層和陰影圖層，慢慢調整成適用於
肌膚、服裝、眼白、眼珠、頭髮等各種固有色
的圖層。這個作業就是要仔細複製光線圖層和
陰影圖層，再和每一個固有色圖層結合。

 眼睛上色

使用自來水筆調整大略塗色的部分，並且描繪細節。

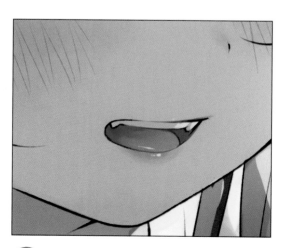

3 描繪嘴巴細節

因為有些地方陰影過暗，或顏色不鮮明，所以在上面重新
塗色。

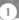

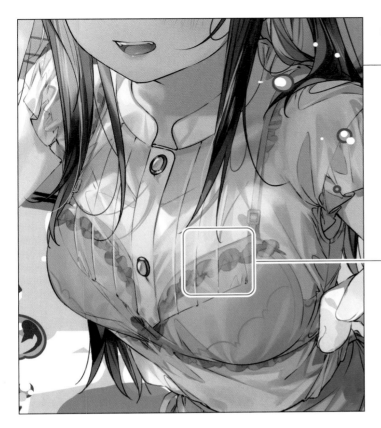

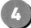

4　描繪內衣細節

一開始為單純的水藍色，不過似乎要添加一些細節才能讓透視感更明顯，所以在上面添加黑色蕾絲。

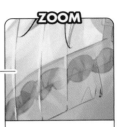

如果直接描繪，就會產生只有蕾絲浮於表面的樣子，因此在蕾絲上面新增圖層，並且描繪布料的皺褶。

溼透表現　表現頭髮溼淋淋的樣子

若是一般的插畫，臉部周圍的頭髮會以明亮一點的顏色添加漸層，以便讓頭髮和膚色相互融合，但是這裡將髮梢以較暗的顏色添加漸層。髮梢使用較暗的顏色，就會近似頭髮淋溼，水將往下滴落的樣子。

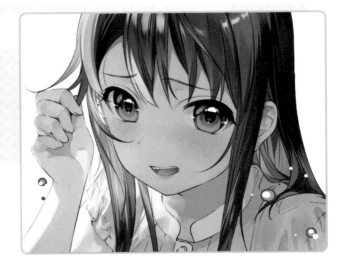

5 描繪裙子的細節

描繪裙子時要使用不同於水池的水藍色，還要調整成和內衣相同的顏色，而且也要確認陰影和光線的輪廓。

6 描繪頭髮的陰影

在髮絲垂落於衣服的部分描繪陰影。方向等會隨著光線的角度呈現不同的樣子，所以要一邊考慮角度，一邊小心描繪。

細碎的髮梢也要完整描繪出來。

7 添加光線

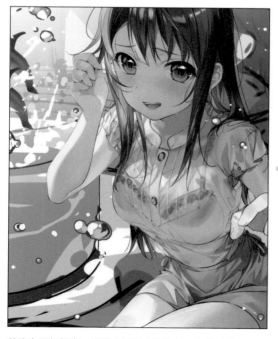

若沒有添加打亮，插畫會呈現光線照射不足的感覺。

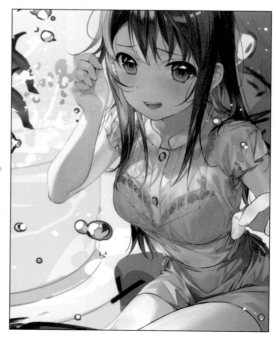

在胸部以打亮提升光線照射的程度，就可以提升插畫的明亮度。

03-2 背景描繪

角色描繪告一個段落後，就開始描繪需呈現細節的背景。

1 在底稿描繪舞台

用手繪初步描繪出舞台大概的大小和形狀即可。

描繪好大概的舞台後，也用手繪描繪出有幾排座位等細節部分。

2 為背景塗上底色

為了整理背景深度和位置關係，暫時隱藏角色的資料夾，並且降低背景草稿圖層的透明度，接著在新增圖層描繪背景的輔助線，然後依照輔助線描繪背景細節。

ZOOM

描繪海豚的身體，藉此詮釋出海豚秀的臨場感。

3 將背景和角色結合

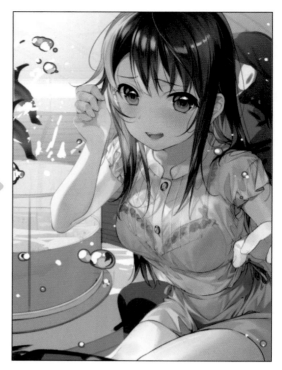

在角色和背景分開的狀態下，角色並未在背景中。

將角色和描繪好的背景結合，並且一邊確認整個畫面一邊調整。

4 描繪背景的觀眾

描繪出海豚秀中觀眾席的人群。重點是描繪出稍有不同的人物輪廓和服裝等，連細節都不可以馬虎。

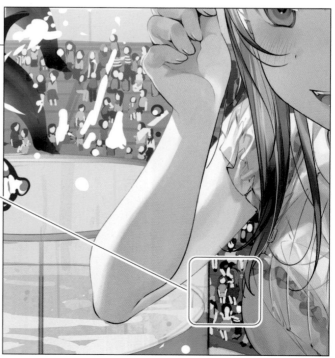

ZOOM

服裝設計和髮型都要細心描繪。

5 描繪水的效果

這次直接在草稿塗色修改調整。背景也要描繪出水花和地上積水，才可以讓插畫的情境有一致性。

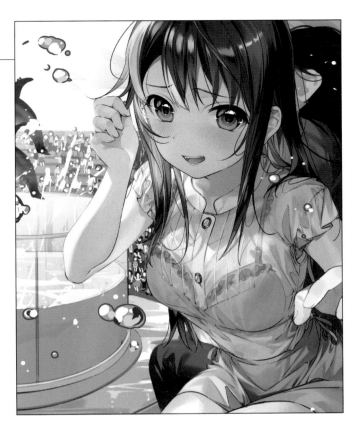

滲透表現

描繪重要的水

描繪水滴時，用藏青色描繪大概的輪廓後，用抽取選擇周圍的顏色，再隨機上色表現出倒影。這次添加了水池的水藍色、角色的膚色和衣服的灰色等。內側水池的水花，則參考實際照片等，塗上單一的白色，平衡視覺資訊量。

6 在肌膚添加水滴

使用打亮描繪肌膚因水花飛濺沾附的水珠和滴落的水。

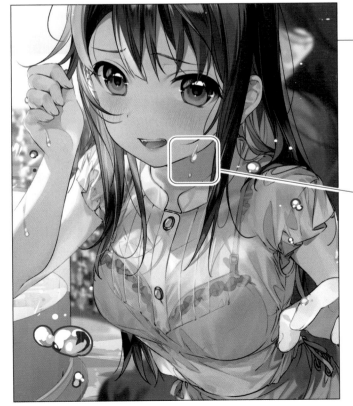

ZOOM

適度描繪表現出水珠和滴水。

04

最後修飾

| 04-1 | 修飾整個畫面 |

在最後修飾時確認插畫整體並且稍微調整。

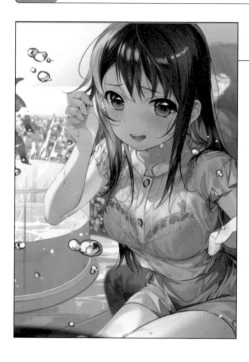

1 調整畫面的明亮度

這次在意的部分包括，插畫角色和背景過於融為一體，還有畫面過暗，所以在角色資料夾下面、背景圖層上面新增2張環境光的圖層。從左上方描繪水藍色漸層，一張的混合模式設定為明暗，另一張設定為濾色。降低圖層的透明度，並且將明亮度調整至背景細節不會有明顯過曝的程度。

2 仔細描繪後面的人

調整插畫中出現在主角背後的人。並沒有要很仔細地修飾，重點是調整至輪廓清晰可見。

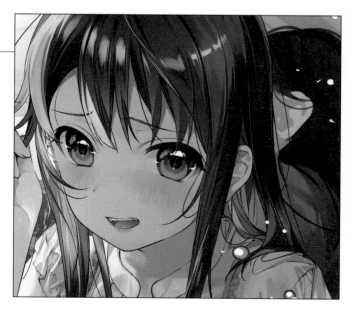

3 模糊背景

為了顯示鏡頭視角聚焦在角色身上，並且避免畫面整體的資訊量過於繁雜，在背景後面的觀眾使用模糊。用濾鏡→模糊→高斯模糊，模糊半徑17左右的範圍。

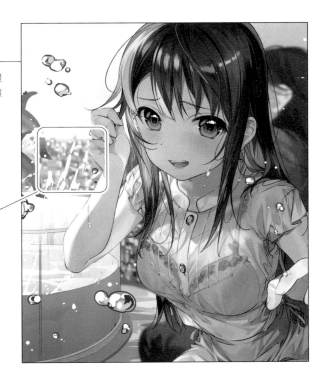

在背景添加模糊至依稀可見的程度。

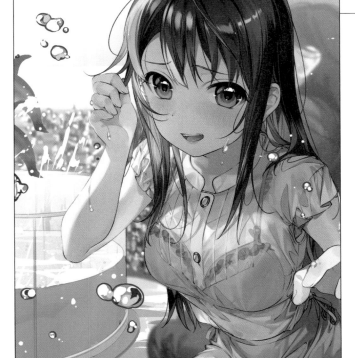

4 調整畫面整體後即完成

插畫完成後，最後要確認是否有不自然或需要修改的地方，若沒有需要修改的地方即完成。

回顧溼透的創作步驟

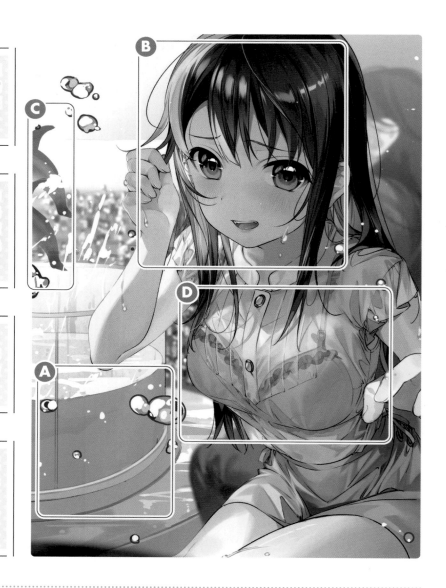

概念

此張插畫表現的是角色和生平第一個男友的水族館約會，在觀賞海豚秀時既緊張不安又開心不已 Ⓐ。

character
角色

還不太熟悉和男生相處的單純女孩，個性容易緊張。表現角色想放鬆心情時卻被水淋溼，內衣還透出隱現而害羞不已 Ⓑ。

scene
情境

暑假前日照強烈的假日，有許多人潮的水族館海豚秀，為了表現臨場感描繪出海豚的下半身 Ⓒ。

degree of wetness
淋溼程度

全身都是海豚秀濺起的水花，溼淋淋的程度從衣服表面就可透視水藍色的內衣和肌膚，貼切地表現出溼淋淋和透視的樣子 Ⓓ。

ALMIC

あるみっく篇

請問插畫創作的感想？

插畫的關鍵要領是❓

我將角色設計成稍微前傾的姿勢，並且特別構思了上衣的設計，嘗試漂亮地表現出胸前溼透的樣子。希望透過主角面露害羞慌亂的複雜表情，讓大家聯想到初次生澀約會的情境。

最難處理的部分是❓

由於要表現溼透，相較於一般插畫，角色的描繪勾勒容易過於細膩，因此連背景都描繪得太細，就會使畫面變得很複雜，資訊量的調節是讓人感到困難的地方。這次利用模糊、光的效果和減少細節描繪來調節平衡。

2章

失戀時佇足在大雨中的 公車站

「失戀」是溼透表現常見的主題，
淋雨溼答答的表現可以用來比喻失戀的悲傷。
本章將介紹的細節表現包括，
背景溼漉漉的狀態、身體溼答答的樣子、制服溼透的表現等。

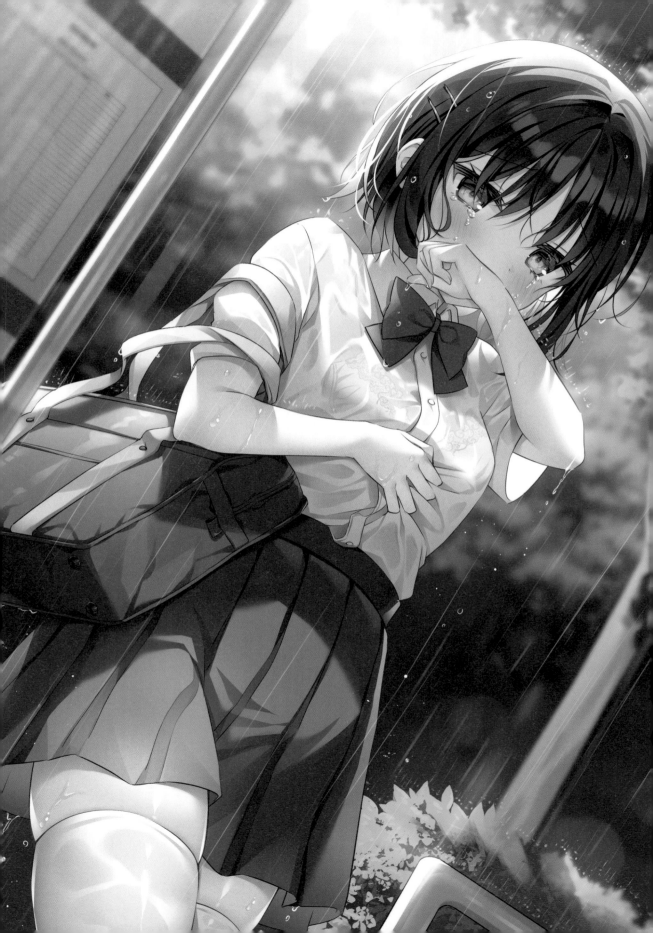

因失戀滑落的眼淚
交織著雨水……
女孩淋雨溼透的模樣
反映了戀情的結束

對自己生平第一次喜歡的人大膽告白，但是這段初戀卻沒有結果，拖著沉重的步伐回家，在公車站等車時突然落下傾盆大雨。

女孩即使衣服溼了都不在意，淚水交織著雨水從臉頰滑落……。

concept
概念

插畫透過臉頰滑落的淚水和突如其來的大雨，真實表現出女孩沒有結果的戀愛和歷經失戀的心情。

character
角色

女孩個性乖巧，卻也嚮往愛情。身材為普通的青少年體型，卻煩惱自己的長相過於稚嫩。

scene
情境

放學回家的路上，一陣驟雨襲來，梅雨季節的風雨寒冷刺骨。強勁的風雨讓失戀的心情更加悲痛。

degree of wetness
淋溼程度

制服以及書包都被雨淋的溼答答。從制服透出的內衣和衣服貼緊肌膚的樣子，說明女孩早已渾身溼透。

01

在草稿決定發想構圖

01-1　描繪大概的構圖

一邊想像構圖，一邊描繪各種版本，慢慢建構圖像。

最初從輪廓開始描繪，慢慢地描繪出姿勢、手持物品和面部表情等細節。

● 描繪大略的圖像

這次的設定為，主角有喜歡的男生但戀情未果，場景則在放學回家的公車站，所以一邊想像角度、構圖，一邊描繪。描繪時慢慢建構出心中的雛形。構圖描繪到一個段落後，開始設定包含手持物品、背景等所需要素的場景。

背景描繪

留意背景溼漉漉的構圖

構思插畫圖像時，還要考慮在背景配置溼答答的元素。確立圖像的同時，必須構思將添加在背景的草木和公車站牌呈現溼答答的樣子。

01-2 描繪草稿

確定圖像後，接著漸漸描繪出草稿。

1

先描繪主角全身的輪廓。這時只有臉部的草稿畫得比其他部分仔細。

2

輪廓確定後，描繪制服和手提書包的草稿，並且在背景場景描繪一些線條。

3

一邊留意在描繪的草稿中安排溼透的部分，一邊更細膩地描繪出線條，確立草稿。

4

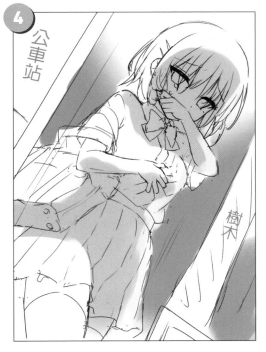

草稿完成後，在背景的位置添加陰影，在「公車站」和「樹木」的位置標註記號。

描繪線稿和底色

02-1　描繪角色的線稿

草稿完成後，整理插畫線稿。

1 描繪臉部周圍

先從主角的頭髮開始整理線稿，一邊留意髮梢、髮流方向和淋溼的表現，一邊持續描繪。

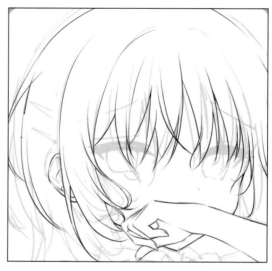

2 描繪非草稿的地方

整理臉部周圍的線稿時，是依照草稿來作業，但有時也會不理會草稿，直接描繪線稿。

角色描繪　　調整整張臉的比例

描繪角色時，一邊將草稿當成背景，一邊描繪線稿，但是為了調整比例，會先暫時不顯示草稿來調整全臉比例，如此就可以描繪出完整度較高的滿意插畫。

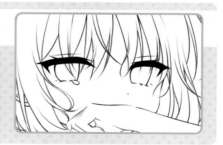

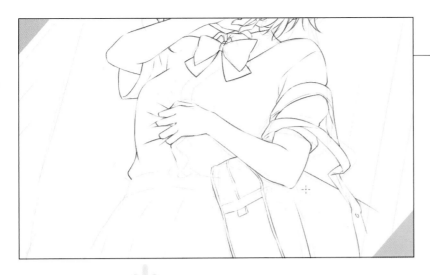

3 描繪身體

一邊參考草稿中依稀的身體細節並且確認圖像,一邊描繪出線稿。

隨時修正裙子和書包背帶等在意的地方,並且持續整理線稿。

ZOOM

眼睛滑落的淚水是重點,因此在整理線稿時就先描繪。

4 整理好全身的線稿後即完成

確認全身比例並且在線稿添加須補畫的部分後,也描繪出背景的局部線稿,角色部分的線稿整理到此先告一個段落,接著進入下一個步驟。

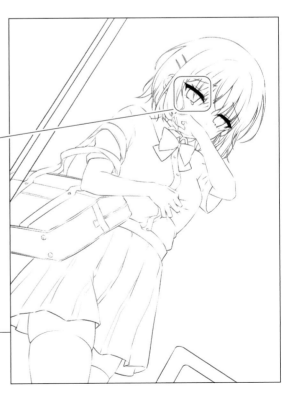

 02-2 　 **用底色描繪圖像**

在正式塗色前先塗上底色，再慢慢調整
圖像色調。

① 頭髮

底色的作業基本上就是重複用
「油漆桶」塗色，描繪出插畫。
和線稿作業相同，底色作業也是
從頭髮開始上色。

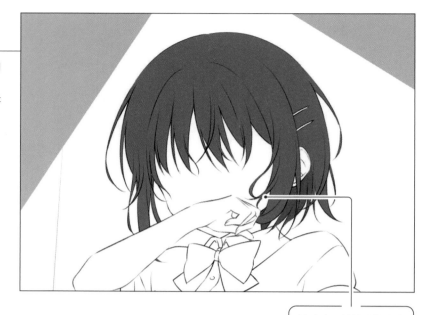

> 這時也可以隨時修改線
> 稿不滿意的地方。

②

用G筆塗滿空白部分

為了避免油漆桶塗到其他地方，改用「G筆」精準地在空白部
分塗色。

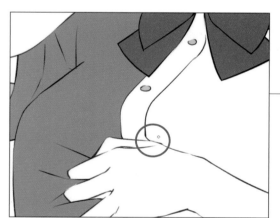

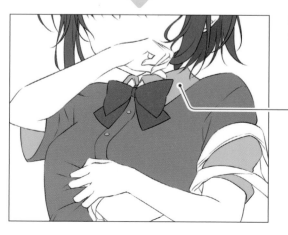

前面用G筆精準地在空白部分塗色，就可以為目標位置塗上底
色。

> 手臂抬起時、制服捲起
> 部分的內裡和衣領部分
> 等底色，都刻意用不同
> 的顏色。

3 分開圖層並且塗色

使用相同顏色的部分也要考量後續的塗色方便，
並且分開圖層塗色，這樣就可以在塗色時更方便
作業。

細節部分也要留意塗上
底色。

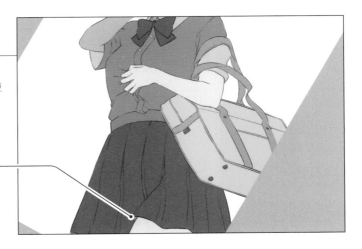

 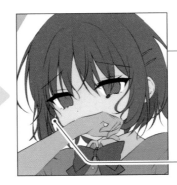

4 臉部塗色

頭髮以外的底色在最後才塗色，一邊調整睫
毛和眼淚，一邊塗上底色。

頭髮後面也要塗上
底色。

5 完成初步塗色

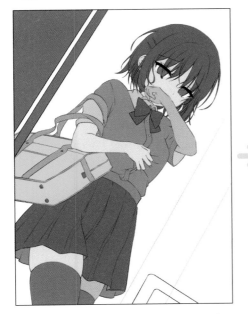

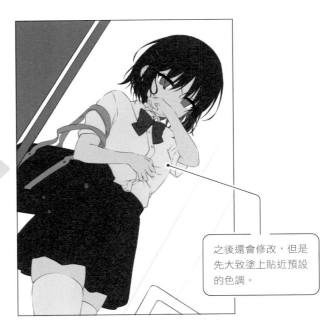

之後還會修改，但是
先大致塗上貼近預設
的色調。

全身都塗上底色後，前面背景部分也塗上底色，
這樣底色作業即完成。

這裡還沒有添加淋溼的描繪，先塗上底色。

03

用著色讓圖像飽滿

| 03-1 | 在正式塗色階段描繪出近乎完成的圖像 |

底色完成後,接著就要進入正式的著色。

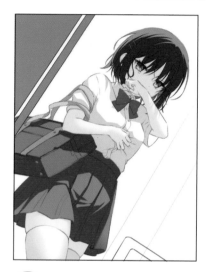

1 描繪光線

一開始先構思角度,並且在光線照射的地方加上大略的光線和陰影。這裡有一點很重要,就是在添加時也要考慮到衣服淋溼的部分。

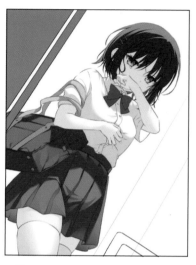

2 調整光線部分

修改調整光線和陰影的部分。要特別注意裙子部分淋溼形成的反光,慢慢修改,以便和沒有淋溼的部分形成對比。

 3 肌膚塗色

這裡在持續上色的同時,要想像之後添加水滴和肌膚上色的樣子。

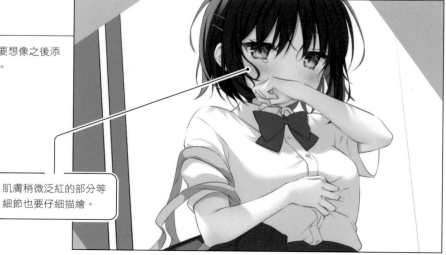

肌膚稍微泛紅的部分等細節也要仔細描繪。

4 調整頭髮的光線

考量設定，頭髮部分要一邊留意淋溼的
樣子，一邊描繪出光澤。

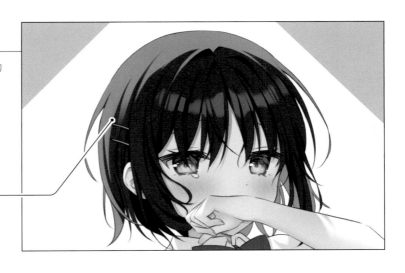

描繪時要留意光線和髮
色的對比。

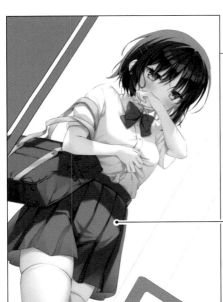

5 衣服塗色

接下來描繪衣服，和臉部周圍塗色一樣，
要考慮到淋溼的樣子。之後才會添加透視
表現，因此角色塗色到此先告一個段落。

描繪時要思考光線和陰
影的濃度。

從樹木上面，在背景
前面加上淡淡的暗色
調材質。

6 背景塗色

從角色轉向描繪背景。慢慢描繪出「公
車站牌」和「草木」，並且調整背景。

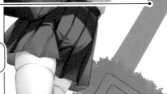
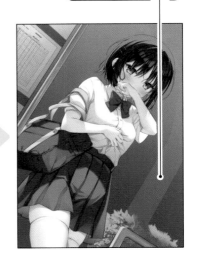

調整背景，描繪細節。

03-2　更清晰的全身像

角色、背景一起調整，並統整畫面整體。

1 修改背景

因為焦點在主角，所以為了營造臨場感，在背景後面的草木添加模糊。主角身旁的樹木只利用了參考圖像的輪廓，並且清楚描繪出來。

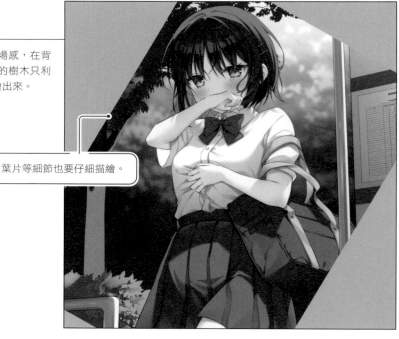

葉片等細節也要仔細描繪。

2 調整背景整體比例

為了呈現只描繪輪廓的樹木質感，在細節添加線條營造樹木質感，葉片的細微部分也要添加線條。調整背景整體比例，例如陰影和光線添加的方法等，只要沒有不滿意的地方，背景就到此告一個段落，先轉向人物的描繪。

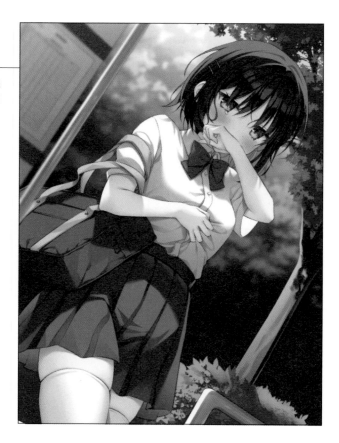

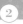

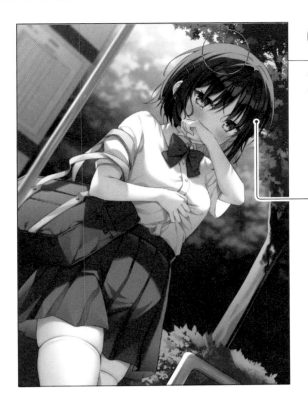

3 開始修改角色

背景和主角的圖層分開,所以描繪背景細節時,才開始確認背景和角色之間是否有不協調的地方。

一邊調整色調,一邊修正細節部分。

配合背景調整頭髮色調。

4 決定人物色調

一邊對照背景,一邊反覆修改人物整體色調,調整畫面整體。若沒有不滿意的地方,色調就先告一個段落,接著進入下一個步驟。

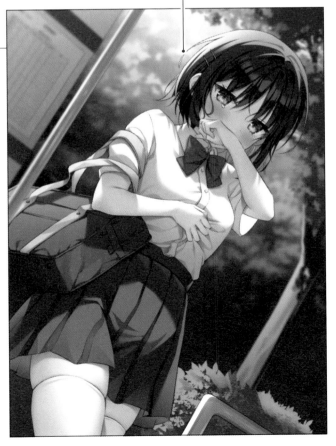

04

溼透描繪

04-1　在背景添加雨水

在背景添加溼透部分的雨水,增加溼透表現。

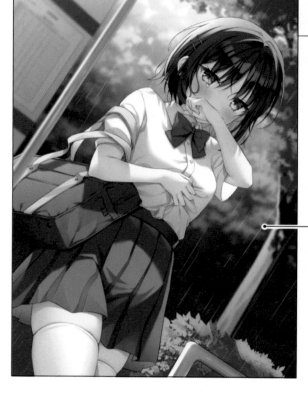

 讓背景佈滿雨水

首先在整個背景添加雨水效果,讓整個背景更加生動自然。

表現雨水的線條長短不一,
運用如擷取自一個實際場景
的表現方法。

 雨水噴濺

為了表現雨水拍打在草木上噴濺的樣子,分區一點一點修改細節,就可以增加真實感,並且描繪出完整度高的插畫。

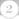

3 修改雨水的角度

用「透明水彩」的筆刷描繪雨水的角度，
並且順著草木形狀改變角度。

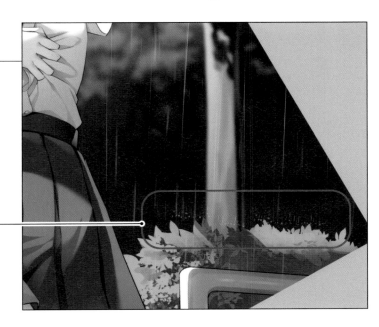

> 一開始添加大概的雨水，接
> 著一邊使用橡皮擦，一邊調
> 整成稍有不同的角度。

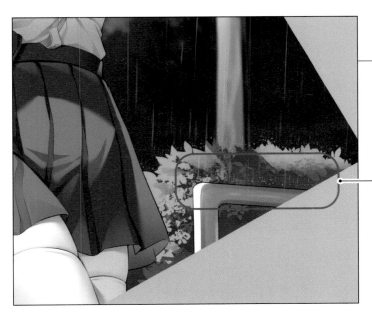

4 在前面護欄添加雨水

除了草木，前面的護欄也要有雨水表現，
因此添加雨水的描繪，一如前述添加雨水
噴濺的效果。

> 草木前面的護欄呈平
> 行，所以直接添加雨
> 水效果即可。

溼透
表現

讓草木發光，
呈現溼漉漉的樣子

為了表現溼透感，背景的護欄和草木都
被雨淋溼，並且用反光表現出溼漉漉的
樣子，就可以產生臨場感，讓插畫的世
界觀更有層次。溼透表現對於真實感的
營造相當重要。

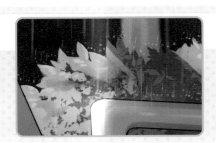

5 站牌淋濕的樣子

插畫上部的街燈光線和公車站牌淋溼
的樣子，加強了背景的真實感。

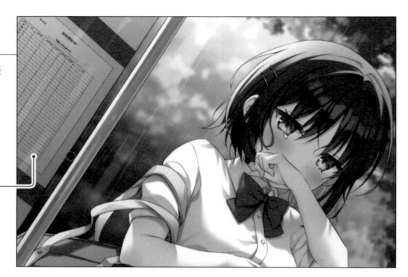

利用打亮真實還原沿著
站牌落下的雨水。

6 手持物品溼答答的樣子

角色手上溼答答的書包，可以加深溼
透表現。

嚴重淋溼的部分使用
大量的打亮，表現出
水流痕跡。

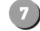

7 角色渾身溼透

完整表現出主角身體被雨淋溼的樣子。
雨水噴濺的描繪方法和背景描繪的方法
相同。

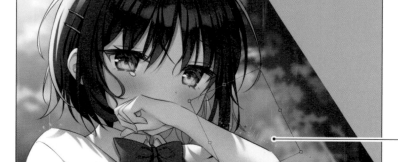

在手臂和肩膀添加雨
水噴濺的樣子。

04-2 描繪溼透的衣服

描繪溼透的重點，也就是衣服溼透的表現。

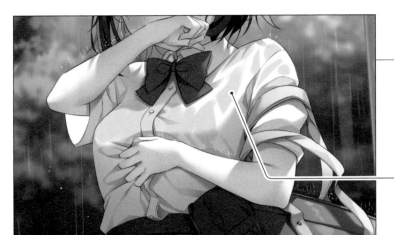

 1 描繪透視的部分

為了描繪衣服淋溼的部分，利用「色彩增值」的效果描繪透視部位，表現肌膚若隱若現的樣子。

> 想想大概有哪些地方會淋溼，描繪出大概後，再慢慢調整。

溼透表現

塗色時要考慮皺褶紋路和布料厚度

了解主角身穿的制服材質，著色時描繪出制服變溼時貼附在肌膚的樣子，還有溼透時制服的皺褶紋路，就可詮釋出更加逼真生動的溼透表現。

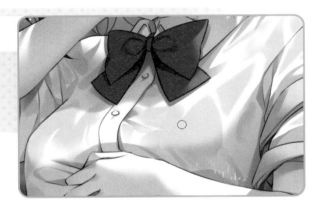

 2 描繪衣服細節

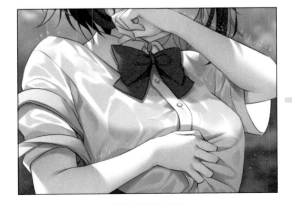

描繪制服淋溼時內衣若隱若現的樣子。

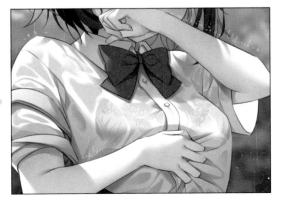

仔細描繪出內衣的圖案，加深溼透效果的表現。

3 添加緊貼部分的陰影

在衣服淋溼時緊貼肌膚的部分添加陰影，就可以加深緊貼的樣子。

溼透
表現

用打亮提升溼答答的樣子

大腿和膝上襪的部分用「色彩增值」和「打亮」效果，表現出肌膚的光亮和膝上襪的透視感，就可以提升溼透感。另外，這個部分的溼透表現還可以營造出性感氛圍。

4 添加反光

在手提書包添加街燈光線產生的反光，就可以加強書包溼答答的樣子。

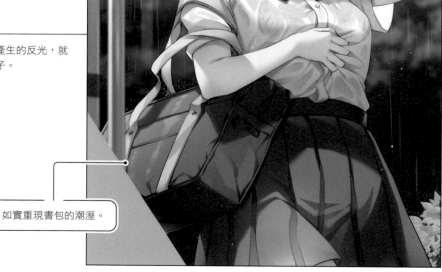

如實重現書包的潮溼。

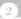
 添加滑落的水滴和
水珠

描繪雨水沾附在肌膚,凝聚在手肘的樣
子,還有貼附在表面的水珠,藉此表現
溼透感。

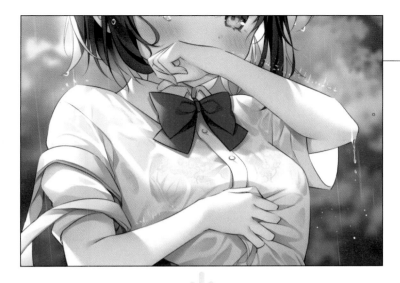

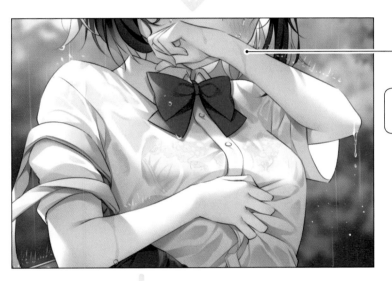

細節部分也要添加完整
的陰影。

使用「G筆色彩增值」,添加滴落的水
滴陰影,加深真實感和溼透感。

用柔軟的橡皮擦擦去陰影部分,慢慢一點一點地修改。

用「G筆」添加打亮,就可以表現出水滴的反光。

05

最後修飾

| 05 | 最後修飾 |

修改插畫細節等，直到完成。

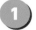 **修改衣服的細節**

用柔軟的橡皮擦擦除，並且用G筆繼續添加打亮，持續修改。

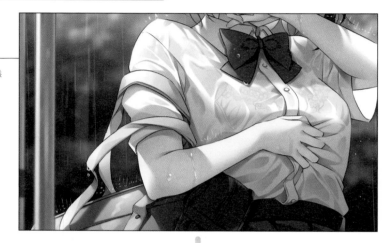

添加滑落的水滴和水珠，用柔軟的橡皮擦修飾及用G筆打亮，修改至滿意為止。

修改時要表現出溼透和已溼未透之間的對比。

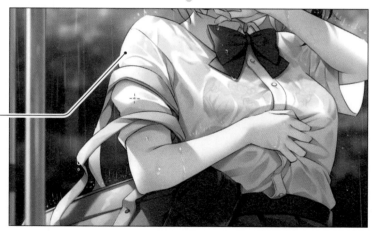

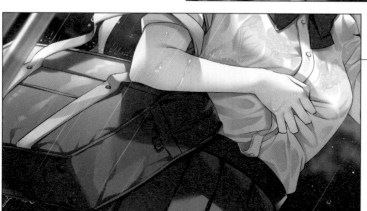

人物前面也添加雨水

角色前面部分也要添加雨水效果，進一步加深背景。

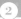
3 添加髮絲

觀看整體的髮量，為了表現出頭髮變溼亂翹的樣子，添加髮絲。表現頭髮因為雨水變溼亂翹的樣子。

因為光線反射，用打亮在部分描繪出全白的頭髮。

4 調整鏡頭散景即完成

進行最後的重點修改和整體的細節修改，修改結束即完成。

 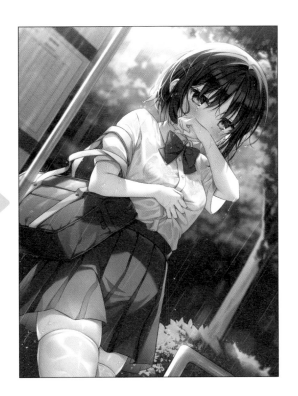

回顧溼透的創作步驟

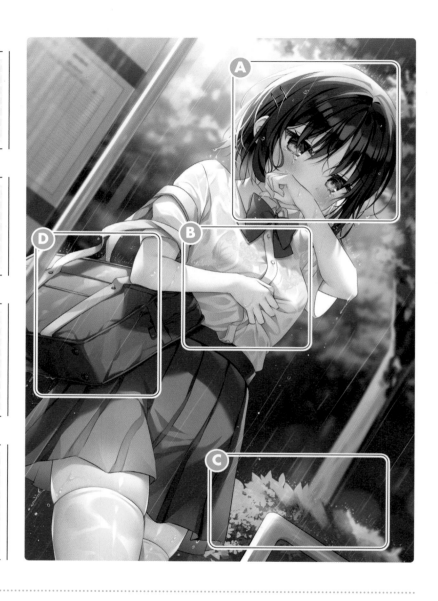

concept
概念

用大顆淚珠和不停歇的雨勢，表現歷經初次失戀的心情，藉此從插畫中表達失戀的真切悲傷 A。

character
角色

剛成為高中生的女孩，但是利用雨水淋溼後若隱若現的內衣，表現出成熟性感的樣貌 B。

scene
情境

在上下學經常等公車的公車站突然下起大雨，草木、護欄和公車站牌都變得溼溼答答，藉此表現背景溼透的樣子 C。

degree of wetness
淋溼程度

角色全身溼答答，肌膚和內衣若隱若現，書包因為雨水潮溼，甚至出現水流痕跡並且沾滿水珠，表現出90%的淋溼程度 D。

色谷あすか篇

請問插畫創作的感想？

插畫的關鍵要領是 ❓

溼透的描繪方法就是不需要大幅度的改變塗色方法，只是在一般塗色方法上稍作添加，利用打亮等工具表現出制服的透視感和肌膚淋溼的樣子。另外，還要依照情境仔細描繪出角色的表情。

最難處理的部分是 ❓

溼透插畫較困難的地方是比較費工夫，但是我認為相對地這些付出會得到好的溼透表現。多費一道工夫，可讓品質提升一個或兩個等級，所以多花一點時間就可以創造令人滿意的作品。

3章

和知心好友
一起打掃游泳池

表現水時經常用到的「游泳池」。

本章將介紹多名角色時的多種個性表現，

還有依照體型的溼透表現，

以及背景游泳池的描繪。

表現朋友之間相互噴水、
回歸童心的樣子

主角和幾位同班好友一起負責打掃學校屋頂的游泳池,在盛夏驕陽下認真打掃時,朋友用水管噴灑,使大家渾身溼透。一時之間每個人都將打掃工作拋在腦後,開始瘋狂地相互噴水。

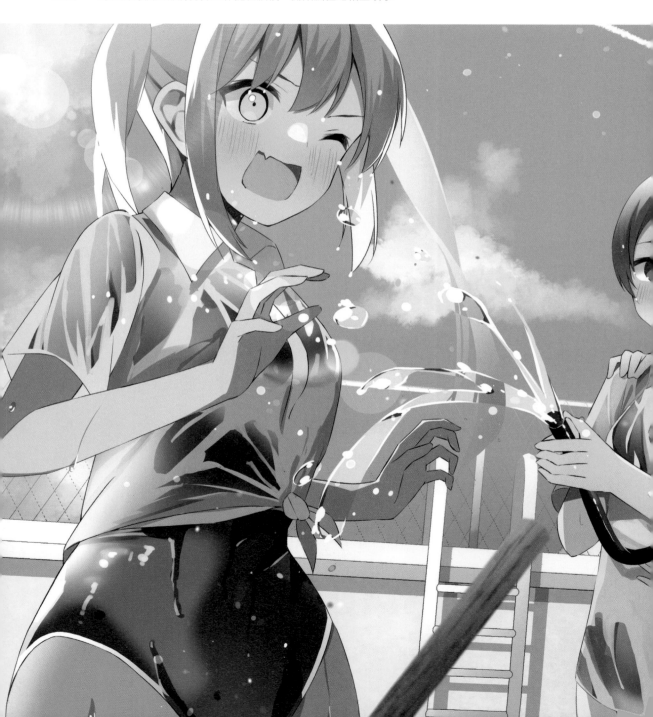

concept	character	scene	degree of wetness
概念	**角色**	**情境**	**溼透程度**
用寫實的描繪表現主角和好友一起負責打掃游泳池時，好友之間和樂融融的感情。	每位角色的個性都不同，用臉部表情和外顯動作表現出每個人的性格。	夏天即將來臨，在太陽照耀之下，趁游泳池開放之前，主角和同學一起打掃游泳池。	因為用水管噴灑，體育服都溼了，透出裡面穿的泳衣，散發青春洋溢的魅力。

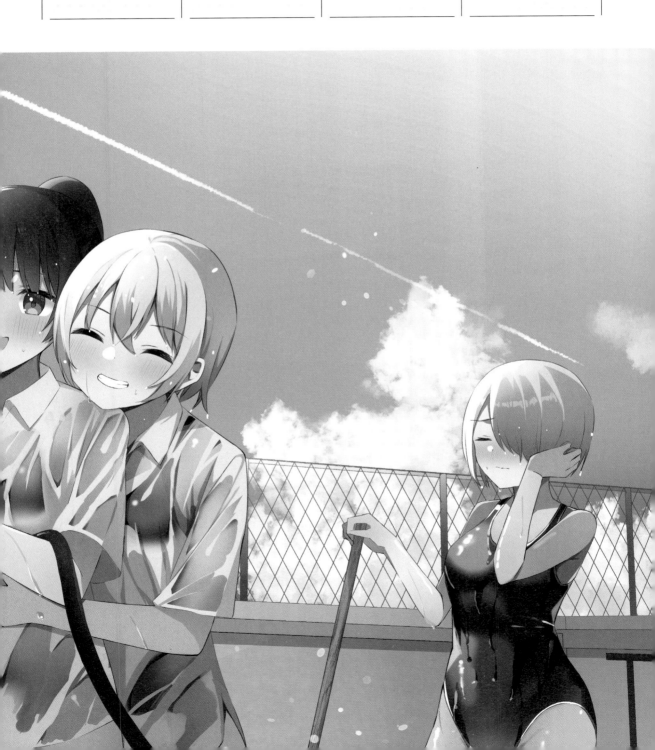

01

在草稿決定圖像

| 01-1 | 描繪至顏色草稿 |

這個階段的作業是慢慢描繪出圖像，直到確立輪廓形狀。

1 描繪出角色配置的輪廓線

慢慢描繪出心中情境的圖像，在勾勒的過程中，漸漸確立出大概的圖像並且保持一致性。接著在其中描繪出角色配置的輪廓線。

2 描繪角色的表情和服裝

描繪出大概的輪廓線後，接著勾勒角色的臉部、頭髮以及服裝。為了更確立圖像，時而擦除、時而添加，描繪時不需要太受限於草稿構圖。

③ 描繪底色

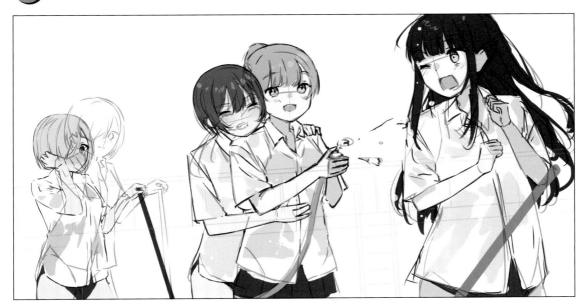

整體草稿描繪完成後,描繪顏色草稿。決定襯衫被潑溼的程度,因為是最想呈現的部分,所
以一邊仔細描繪,一邊塗色,進而加強圖像表現。

④ 整體上色,決定構圖

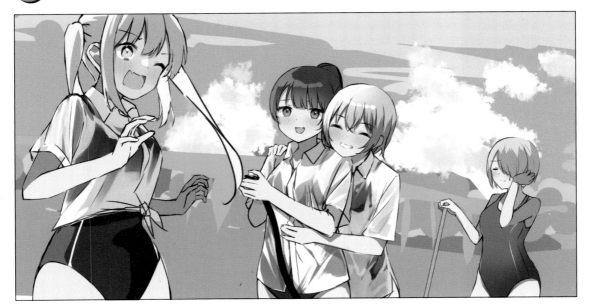

直接在線稿圖層上色並且調整輪廓,作業重點為再次確認之前速寫的紊亂線條。最後確立構
圖和角色的各個部位。

02

描繪線稿和角色塗色

顏色草稿完成後，進入線稿整理的作業。

● 在線稿描繪細節部分

顏色草稿告一個段落後，接著進入線稿描繪的作業。降低顏色草稿的不透明度，在上面決定線條。描繪線稿時主要使用筆刷直徑 4 的筆刷工具，瀏海和外型輪廓以外的細節部分則改用筆刷直徑3。

ツールプロパティ[リアルG

リアルGペン

ブラシサイズ　　　　　4.0

不透明度　　　　　　80

アンチエイリアス

手ブレ補正

ベクター吸着

ZOOM

描繪線稿時也要清楚畫出髮梢和眉毛。

底色上色

線稿整理好後,在上色前先塗上底色,
預做準備。

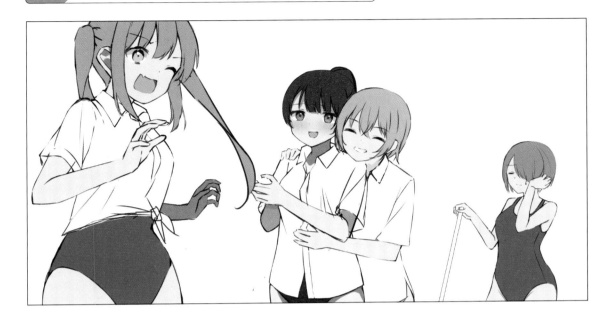

● 分區上色

每個部位分開塗色,就可以提高後續的作業效
率。部位區分的做法為「畫面前方部分的圖層在
上層」。例如:肌膚分為臉部(上)和脖子
(下),建議大概以這樣的方法塗色。

**溼透
表現**

**塗色時要思考哪些地方
會變溼**

在底色圖層上面新增一張圖層,以混合
模式的色彩增值,在水滴落的部分添加
深藍色。一邊留意身體曲線,一邊找出
水會滴落的位置,就可以提高插畫質
感。

━━ 肌膚

━━ 泳衣

━━ 臉部

肌膚、泳衣等服裝、臉部、頭
髮等各部位,都分成不同圖層
上色。

03

角色塗色

03-1 肌膚塗色

首先為當成基底的肌膚塗色,完成打底作業。

在底色新建剪裁圖層,注意凹凸線條添加陰影色。

在剛才的圖層上層新增一張圖層,用噴槍在臉頰塗上淡淡的粉紅色。

使用筆刷工具和彩度高的橘色在臉頰上畫出細細的斜線。

新增一張圖層,在混合模式為濾色的設定下,留意光源,用膚色添加打亮,

03-2 眼睛塗色

仔細地為眼睛細節塗色，描繪出漂亮的眼睛。

1 設定成暗色調塗色

在底色新建剪裁圖層，在眼珠上側塗成較暗的色調。

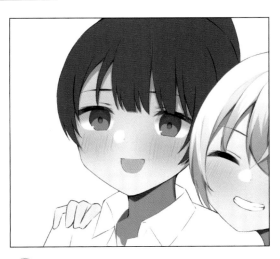

2 描繪中心的瞳孔

使用比剛才更暗的顏色，在眼珠中心描繪出瞳孔。瞳孔中心部分添加稍微淺一點的顏色，描繪出瞳孔的反光。

3 用打亮強調

在瞳孔偏上的位置添加打亮。在打亮的周圍添加彩度較高的顏色，會更加強打亮的效果。

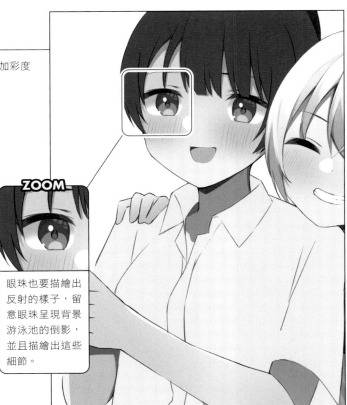

ZOOM

眼珠也要描繪出反射的樣子，留意眼珠呈現背景游泳池的倒影，並且描繪出這些細節。

一邊留意髮流方向、光澤感、溼淋淋的樣子，一邊持續塗色。

1

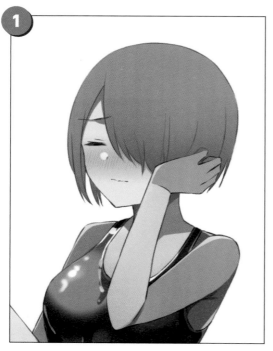

在底色新建剪裁圖層，用噴槍在下方添加一抹漸層。

2

留意頭髮一條一條的樣子，從髮梢往髮際線塗上大概的陰影色後再修改。

3

使用混合模式的濾色或相加（發光）描繪光澤，並且刻意描繪成半圓形。

4

使用噴槍，留意光源，在混合模式為正常的設定下，添加白色後再修改。

03-4　服裝上色

留意服裝被水噴溼變透視的樣子,小心上色。

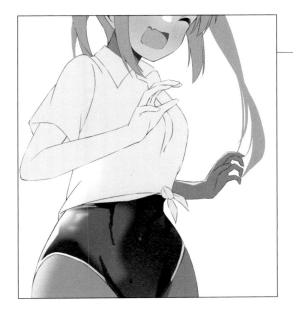

❶ 慢慢上色

在底色新建剪裁圖層,以混合模式的色彩增值在襯衫上添加淡紫色。

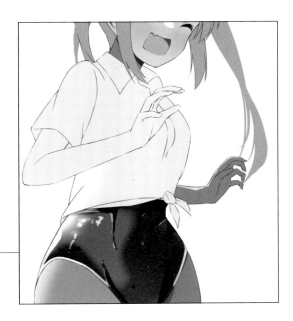

❷ 塗色時要留意變溼和透視的樣子

一邊沿著身形輪廓一邊在溼透部分添加膚色、學校泳衣的顏色。之後在上面新增一張圖層,並且描繪出衣服的皺褶。

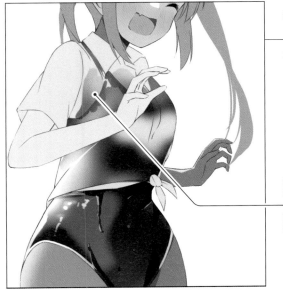

❸ 在局部添加陰影色

在剛才描繪的肌膚和學校泳衣的溼透部分鎖定透明圖層,並且使用擴散較強的筆刷,在邊緣添加陰影色。

明顯變溼的地方也是先描繪輪廓線再塗色。

4 添加衣服的皺褶和垂墜

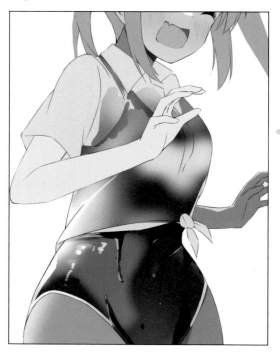 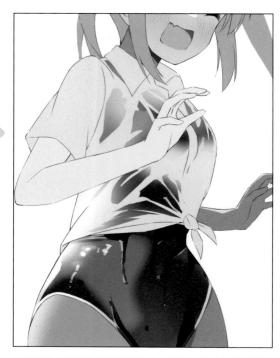

為下半身的學校泳衣上色。這是最接近鏡頭的位置，所以將襯衫衣襬在腰部打結，就可以展現學校泳衣和襯衫這兩種溼透描繪。

接著描繪在學校泳衣滑落的滴水。以混合模式的色彩增值添加藍色後，在邊緣疊加白色，增添質感。

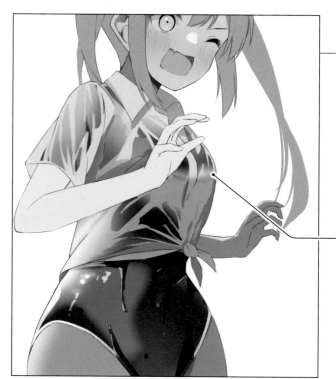

5 表現透視的部分

一邊留意溼透部分的凹凸曲線，一邊以混合模式的相加（發光），在受光線照射的地方，用暖色調添加打亮。

> 將光線照射到的上方調亮，將光線未照射到的下方調暗。

6 微調變溼的樣子

最後用筆刷工具等線條俐落的筆刷描繪白色顆粒，
表現水滴和水花即完成。

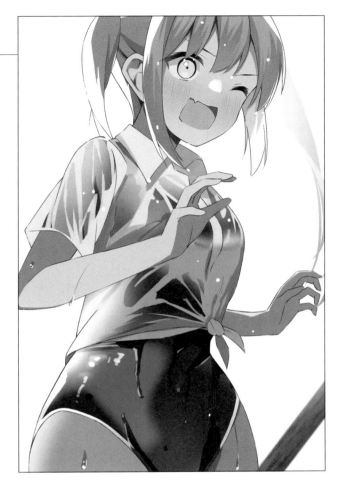

溼透表現　展現身體曲線並且塗色

有一點非常重要，雖然在插畫中襯衫位
於上層，然而塗色時要描繪出身體未穿
上襯衫時的凹凸曲線。因為塗色時描繪
出衣服裡的凹凸曲線，就可以決定打亮
的位置而不會感到困惑。另外，在透視
部分的邊緣添加陰影色，就能一下子提
升插畫質感。

7 所有的角色配置好後，調整整個畫面

除了變溼的表現，
還要在插畫中勾勒
出因噴溼產生的表
情變化。

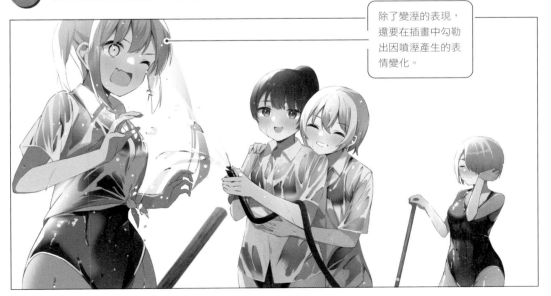

留意每個角色的不同並且上色，透過微調演繹出世界觀。

表現每個角色的溼透感

每個角色都有各自的溼透特色,因此要
一一表現出來。

1 白髮女孩的上色

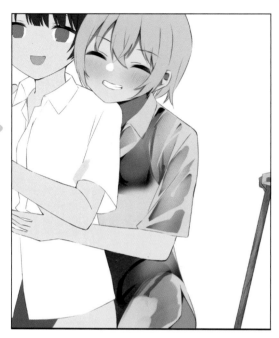

在底色圖層的上面描繪溼透部分。白髮女孩為從後面環抱
的姿勢,因此腹部區塊不要有明顯得透視表現。

因為白髮女孩從後面環抱,所以添加明顯的皺褶。手臂下
方的部分,以混合模式的色彩增值疊加紫色,整體色調較
暗。

2 加強溼透部分

在溼透部分鎖定透明圖層,在邊緣塗上較深的顏色,一邊留意
凹凸曲線一邊添加打亮。

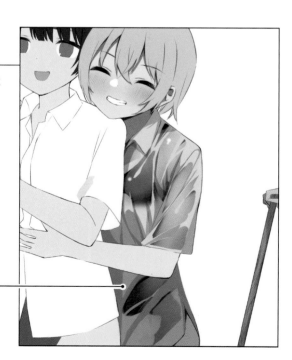

環抱的部分不會變
溼,只描繪出陰影
即可。

3　馬尾女孩的上色

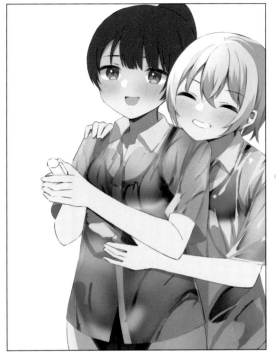 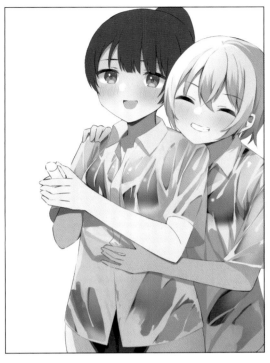

在底色圖層的上面描繪溼透部分。這是觀看插畫時最容易
吸引視線的角色，所以描繪成全身溼淋淋的樣子。

留意從後面環抱的手臂，描繪出衣服皺褶。手臂下方的部
分，以混合模式的色彩增值添加紫色，並且將顏色調暗，
使觀賞視線移至上半身。

4　水滴和水珠的描繪

最後用筆刷工具在上面添加四散的水滴和水花，讓全身呈現溼
漉漉的樣子。

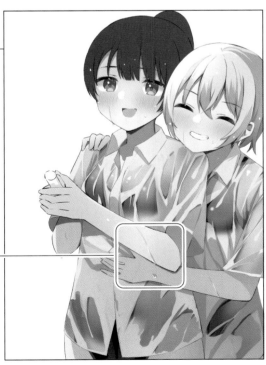

ZOOM

表現水沿著手臂
滑落的樣子，加
強了溼透感的詮
釋。

5 頭髮遮住一邊臉的女孩上色

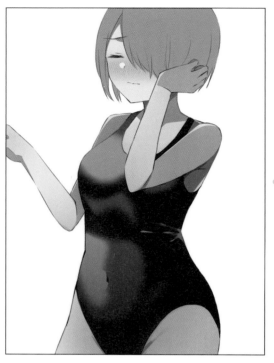 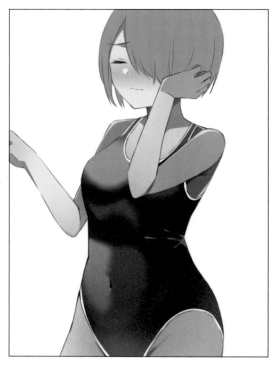

留意身體的凹凸曲線，混合模式維持在正常的設定下，用深藍色描繪出學校泳衣的陰影色。

以混合模式的色彩增值和筆刷工具疊加上深藍色，描繪出變溼部分的基底。之後在邊緣疊上適當的白色，營造出水的質感。

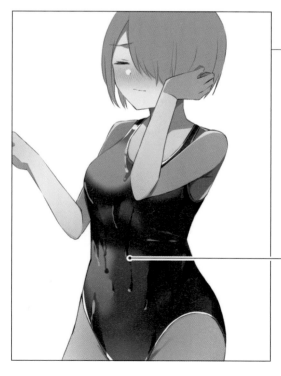

6 表現溼淋淋和透視的樣子

最後留意身體的凹凸曲線，以混合模式的相加（發光）和筆刷工具添加暖色調，表現反光。

溼淋淋的部分也要區別受光照和未受光照的地方，並且使用不同的色調。

04

背景描繪

04-1 描繪整體圖像

為了表現完整的世界觀,一邊添加特定元素,一邊描繪背景。

在角色下層新增背景圖層,使用透視尺規描繪游泳池,並且塗上底色。

以色調濃度表現受光線照射部分和未受光線照射部分的對比。

為了表現游泳池的質感,將粗糙材質疊上加上10%左右的透明度,營造出經過使用的感覺。

內側區塊用混合模式的色彩增值,並且用擴散較強的筆刷疊加上藍色,在陰影落下的部分添加陰影。

ZOOM

真實表現雲朵的大小和質感等,提升背景的完成度。

在游泳池的下層新增圖層,用雲朵筆刷描繪雲朵。因為是夏天的雲,要描繪成縱向延伸的厚厚雲層。

5

最後多加一個巧思,為了讓插畫呈現更明顯的透視構圖,添加機尾雲。

6

改變護欄的色調,表現反光的樣子。

背景的描繪告一個段落後,稍微調整,調整後就先暫停作業。

04-2　描繪水管

接著描繪這次插畫中最重要的配件,水管。

1　確定水管輪廓

在手上新增圖層,勾勒出水管的輪廓。配件類不描繪線稿,而是用塗色描繪出形狀,可提高描繪的自由度。

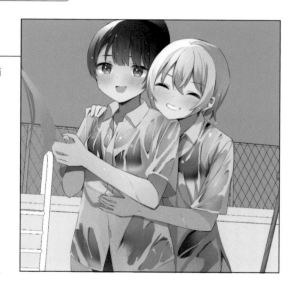

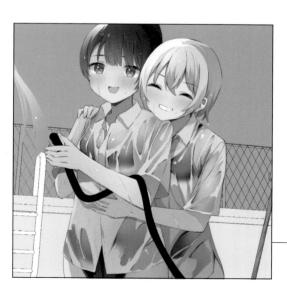

2　添加立體感

留意水管的曲線,添加陰影和打亮。用筆刷塗色後,使用模糊工具,添加柔和的陰影。

3　勾勒水的輪廓

新增圖層並且描繪出水的輪廓。在腦中想像一張薄薄的紙張，並且畫出簡單的形狀。

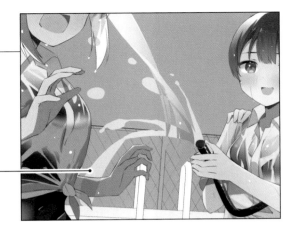

描繪水從水管噴出的輪廓，畫出輪廓線。

4　描繪水的質感

接著為了呈現水的質感，像剛剛一樣想像紙張並且用白色塗出邊緣。在塗白色的圖層下，疊加深藍色，營造質感。

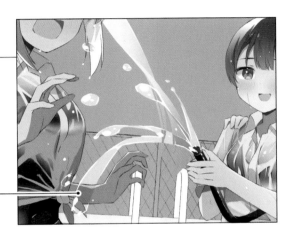

重疊水的質感和顏色，營造躍動感。

5　添加效果

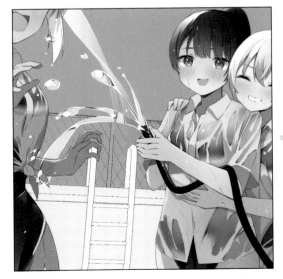 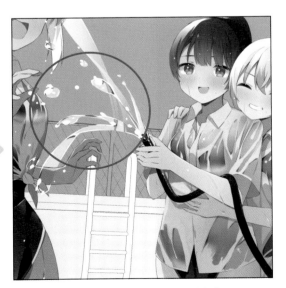

最後以混合模式的相加（發光）或一般，添加細小的白色顆粒。

若需要修改水管輪廓，則持續修改至最終完成。

05 最後修飾

05-1 結合背景和角色

將分開描繪的圖層結合即進入完成階段。

1 移除背景進行最終確認

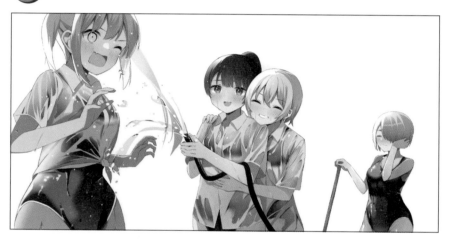

在角色和背景上方新增添加效果的圖層,用噴槍在光源附近添加白色。另外,添加鏡頭光斑和陽光,將背景和角色整合成一張插畫。

2 稍作調整避免角色浮於表面

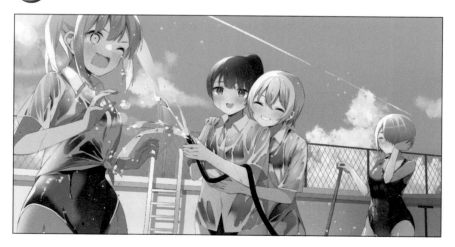

為了避免角色浮於表面,調整色調。一方的彩度過高就會看起來浮於表面,所以必須對照調整至一致。

05-2　調整畫面

進入最終調整，確認畫面整體是否有問題並且調整。

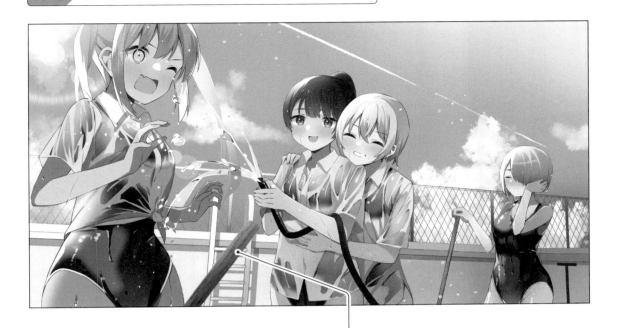

● 最後調整整體的平衡

在最上層新增圖層，留意光源，在混合模式為正常的設定下，用噴槍從左上方輕輕塗上白色。為了讓陽光顯得更加強烈，在左上方添加鏡頭光斑。另外，以混合模式的相加（發光）適度加入陽光照射時水產生的閃爍光波即完成。

透過陽光微微照在掃把一部分，強調出角色驚訝的情緒表現。

溼透表現

塗色要表現出白襯衫特有的透視感

塗色的重點是，用比透出色調更濃的顏色，描繪襯衫溼透部分。在上色部分鎖定透明圖層，使用暈染明顯的筆刷營造質感。最後留意曲線添加打亮，就能進一步提升溼透感。

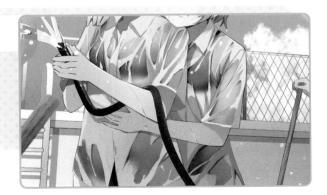

回顧溼透的創作步驟

concept	character	scene	degree of wetness
概念	**角色**	**情境**	**淋溼程度**
插畫整體表現的是和樂融融的好友相互嬉鬧，利用各種表情讓插畫更加豐富有層次Ⓐ。	透過4位個性不同的角色設計Ⓑ，在一張插畫中表現出多種面貌。	因為是在游泳池打掃，夏天即將到來的場景，所以設定為晴天Ⓒ，情境背景的設定可讓水的描繪顯得更加漂亮。	用溼透程度表現好友之間相互潑水的程度Ⓓ，白色襯衫等都溼透了，大約表現了約80%的溼透程度。

あかぎこう篇

請問插畫創作的感想?

插畫的關鍵要領是❓

最講究的重點是學校泳衣溼淋淋的樣子和情境氛圍。繪製時一邊留意學校泳衣的貼身曲線，一邊營造被水潑溼的質感。情境部分希望讓大家感受到，游泳社社團活動即將展開，角色難掩興奮期待的情緒氛圍。

最難處理的部分是❓

最困難的部分是角色配置和構圖。描繪時思考著要配置甚麼樣的角色、設計哪一種姿勢，才能呈現有魅力的插畫，雖然構思設計的過程充滿趣味，然而這個部分是影響作品好壞的關鍵，所以令人絞盡腦汁，占據最多的作業時間。

4 章

·················

瀰漫魅力氛圍的
屋頂露天浴池

溼透表現中必不可少的場面「浴池」。

本章將介紹校外教學中，

在屋頂露天浴池泡湯的表現，

還有身體溼淋淋使浴巾緊貼的樣子。

在露天浴池療癒一天的疲憊
溼透描繪

校外教學住宿的旅館屋頂竟然有露天浴池。雖然和同行的友伴一起泡露天浴池會很害羞，主角還是進入浴池泡腳。月光映照在浸溼的肌膚，顯得光采動人，隱約散發出成熟的溼透氛圍。

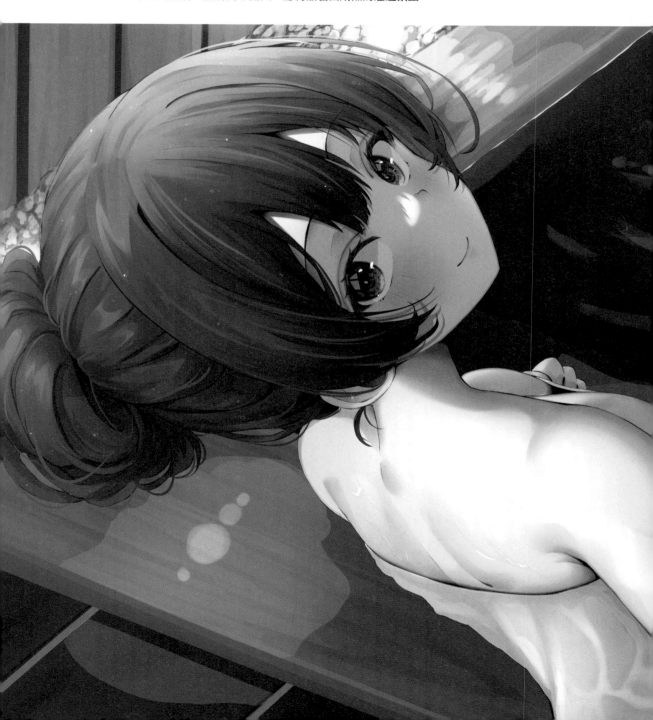

concept
概念

插畫表現的是，校外教學的住宿旅館屋頂有露天浴池，儘管泡湯可消除一整天的疲憊，但是主角對於赤裸相見感到很害羞。

character
角色

主角是本身帶點性感氣質的女孩，有著不符合年紀的沉穩個性。有害羞的一面。

scene
情境

在葉子逐漸變色的秋天，校外教學住宿的旅館屋頂有露天浴池，主角和同房的友伴一起泡湯。

degree of wetness
溼透程度

真實表現出身體因泡湯浸溼，水從身體滑落和浴巾緊貼肌膚，渾身溼淋淋的樣子。

01

在大概的草稿決定構圖

01-1 將圖像描繪出輪廓，製作大概的草稿

在畫布大概描繪出想畫的物件圖像。

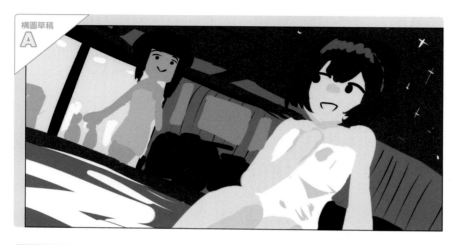

構圖草稿 A

以朋友的視角在背景中呈現了露天浴池和夜空，表現出大範圍的場景。

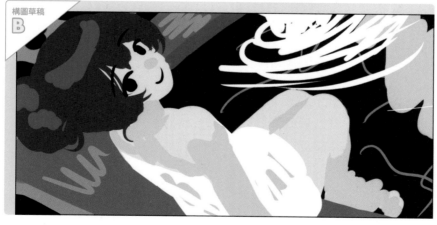

構圖草稿 B

在浴池泡腳的畫面，浴巾浸溼的樣子和浴池的波紋等，針對溼透表現的插畫畫面。

● 為了決定構圖，描繪幾種版本

這次繪製的是校外教學的泡湯場景，有朋友相伴也是插畫的關鍵字，所以分別透過這兩個人的不同視角，創作了2張構圖。一張是已在浴池泡湯的女孩視角，另一張是現在正要進入浴池泡湯的女孩視角。

溼透表現　總之先描繪出心中圖像

在初步草稿的階段，重要的是以輪廓掌握插畫整體的圖像。水面、水中和溼透部分的圖像都先描繪出「希望呈現的方向」，當成進一步繪製的參考依據。

01-2　描繪草稿

作業使用SAI2繪製,並且建立自訂筆
刷繪圖。

① 大概描繪出草稿

將剛才畫好的初步草稿設定成半透明,並且提取線稿。從粗略的圖像描
繪出更正確的輪廓。

通常	▲ ▲ ▲ ■ ■
ブラシサイズ ▼	×1.0　　9.0
最小サイズ	0%
ブラシ濃度	100
最小濃度	0%
▶ にじみ&ノイズ	強さ　50
▶ 【テクスチャなし】	95
混色	5
水分量	50
色延び	10
	☐ 不透明度を維持
ぼかし筆圧	... 0%

將SAI2預設的「筆刷」建立成自訂筆刷後使
用,並且直接用自訂筆刷描繪線稿。

② 將草稿描繪出更精確的線條

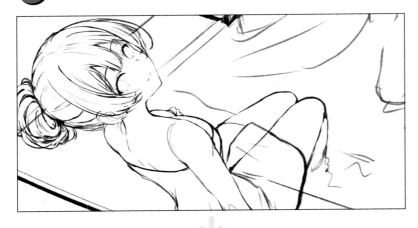

在角色的裸體描繪頭髮和衣物,
整理成草稿用的線稿。

因為人物是畫面焦點,所以還使
用橡皮擦調整,畫出更精確的線
條。這個階段的作業還會影響線
稿和底色,所以要調整至滿意的
程度。

01-3 描繪肌膚

繪製顏色草稿。用麥克筆和水彩筆為肌膚上色。

● 身體分區上色

初步線稿完成後，依照部位分別塗色。基本的塗色順序為肌膚→眼睛→頭髮→衣物。這裡使用各種自訂的麥克筆（左側）和水彩筆（右側）。

通常	▲▲■■		通常	▲▲▲■■
ブラシサイズ ▼ x1.0	30.0		ブラシサイズ ▼ x1.0	55.0
最小サイズ	0%		最小サイズ	100%
ブラシ濃度	50		ブラシ濃度	50
最小濃度	0%		最小濃度	0%
【通常の円形】			【通常の円形】	
【テクスチャなし】	95		【テクスチャなし】	95
混色	0		混色	94
色延び	0		水分量	55
			色延び	91
			不透明度を維持	
			ぼかし筆圧	... 100%

由於衣物陰影和透視構圖的關係，膚色較淡的部位在漸層部分添加較深的粉紅色。

為了讓外表漂亮會畫腮紅和唇妝等，但這是泡湯場景的插畫，所以這次只用單色化妝。

用色彩增值在陰影部分上色。一邊對照初步草稿，一邊留意光線方向，就可以提升真實感。

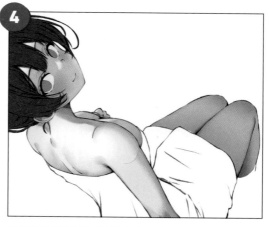

添加受光線照射的部分和打亮。這裡和剛才一樣，若有對照初步草稿就可以修飾得很漂亮。

01-4　描繪眼睛

為眼白和眼睛塗色,因為塗色後即完成,所以要仔細修飾。

配合肌膚陰影調整眼白的顏色,並且添加臉的陰影。眼白基本上以麥克筆塗色。

眼睛下方添加明亮色,上方添加暗色,用預設的鉛筆工具繪製漸層。

上方用喜歡的顏色描繪反光,以覆蓋添加喜歡的顏色,並且調降透明度讓顏色自然融合。

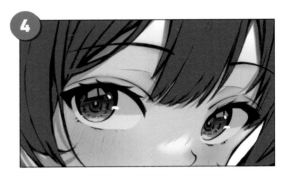

最後在線稿上添加打亮,眼睛的部分即完成。

01-5　描繪頭髮

為頭髮大略塗色。之後會再調整,稍微塗色即可。

用比基底髮色暗的顏色添加陰影。改變筆刷直徑和濃度,並且使用橡皮擦調整。

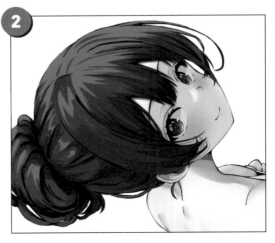

添加比基底髮色亮的顏色。這次一邊留意頭髮變溼的樣子,一邊塗色。

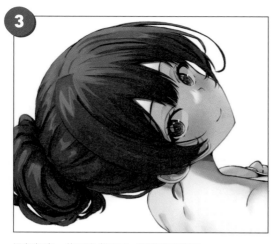

添加打亮。使用發光圖層，適當降低濃度。

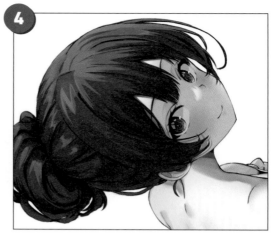

添加反光和穿透感的細節。抽取膚色描繪穿透感，並且用藍色系的顏色描繪反光，就能修飾得很漂亮。

01-6 描繪浴巾

留意溼透布料的厚度和材質，用自訂的麥克筆塗色。

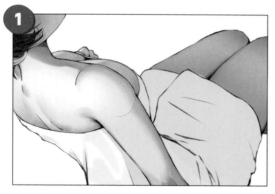

新增色彩增值圖層，描繪大片的陰影色。不需要細細描繪。

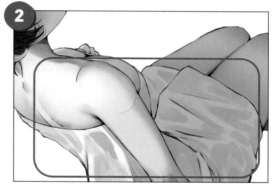

因為已決定大概的透視部分，所以抽取膚色後大概上色。

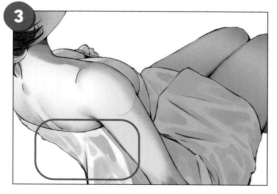

描繪布料鼓起的細節，勾勒出大概的整體圖像。

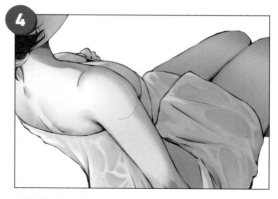

彙整所有布料的塗色圖層，加上不透明保護。使用麥克筆或筆刷，描繪細節直到滿意。

01-7　修改調整

添加背景和效果，確立完整的圖像。

1

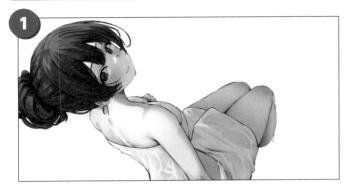

只顯示人物草稿，並且掌握背景的描繪部分和空白部分。

2

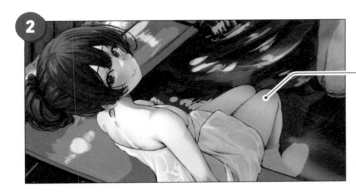

人物和背景分成不同圖層，所以描繪背景細節時要慢慢調整。

在初步草稿中，配合人物描繪構思的背景。為了確立整體圖像，所以大概描繪即可。

3

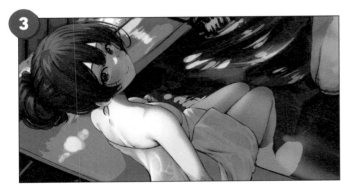

配合背景圖像，添加並且修改在人物身上的陰影。統一畫面整體的氛圍。

4

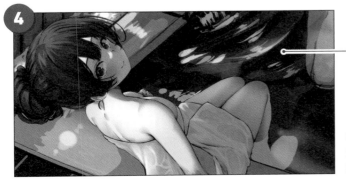

改變背景色調，讓插畫變得更豐富有層次。

在圖層的最上層新增加工圖層，在畫面整體添加環境光的效果。這次將紅色的覆蓋設定為10%，藉此添加效果。

02 描繪線稿和底色

02-1 將草稿繪製成線稿

從剛才完成的草稿整理出所需的線條，繪製線稿。

1 改變線稿的顏色

為了將剛才描繪的線稿圖層繪製成正式的線稿，將初步線稿的顏色改成非黑色又容易辨識的顏色。區分出描繪的線條和不需要的輔助線條。

左側為線稿使用的筆刷，調整成和用於草稿時相同的自訂筆刷。只有眉毛、眼睛、嘴巴繪製在不同的圖層。

在整體線稿上用綠色圖層描繪出眼睛和眉毛的線稿。

2 繪製線稿時從全身描繪至臉部

明亮部分的線條又細又淡，陰暗色部分的線條較粗，其他直線和曲線用深淺和強弱之分的線條來描繪。

全身的線稿完成後，也繪製臉部線稿。繪製線稿的事前準備與剛才的步驟相同。

3 繪製眉毛、眼睛、嘴巴的
線稿圖層

繪製臉部線稿。眉毛用較粗的線條描繪。眼睛並未繪製眼
珠圖層的線稿。雖然有描繪睫毛，但不是平均塗黑而是刻
意畫成不平均的樣子。嘴巴的嘴角線條較粗，中間較薄，
就可以呈現立體感。

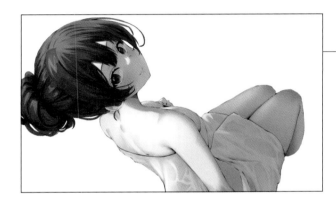

4 底色上色

開啟剛才繪製的顏色草稿圖層，確認是否和繪製的線
稿有差異。
若線稿少了所需的部分，就添加描繪，相反的若有覺
得不需要的部分則擦除，調整整個畫面。

5 調整線稿和草稿的差異

將線稿圖層指定為選區抽取來源，指定所有塗色範圍
後塗滿單一顏色，並放在顏色草稿塗色資料夾裏。

將顏色草稿資料夾剪裁至塗色區塊圖層，利用線稿繪
製調整差異部分的區塊塗色後，這個步驟即完成。

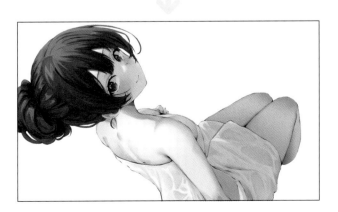

03

利用塗色詮釋溼透的樣子

直接使用草稿繪製的塗色圖層直到完成插畫。

1 從顏色草稿進入細節塗色

暫時關閉覆蓋和色彩增值等效果圖層，並且進一步在製成的顏色草稿圖層描繪細節。

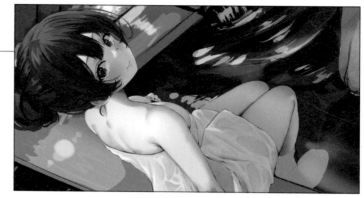

2 描繪出頭髮溼淋淋的樣子

一邊結合所有頭髮塗色圖層，一邊用筆刷或麥克筆耐心地仔細塗色。

塗色時要思考溼淋淋的地方，還有從上方照射的光線等細節。

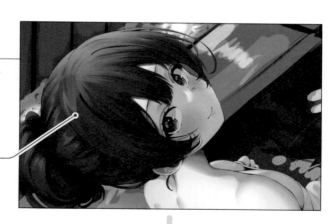

使用預設筆刷在線稿圖層上方描繪耳旁和後頸的細碎髮絲，並且同樣描繪出水滴。

描繪時請注意不要在頭髮描繪太多的水滴。

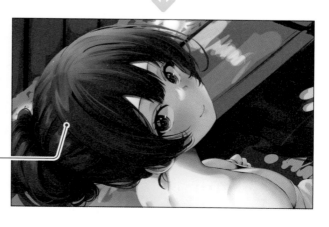

3 調整溼淋淋的程度

在臉部線稿上製作睫毛的塗色圖層，描繪出睫毛和反光。另外，調整睫毛、頭髮、身體部分的線稿顏色，增加光線和溼淋淋表現的真實度。

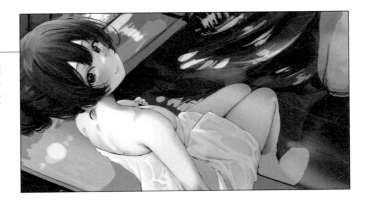

溼透表現　描繪肌膚的滴水

塗色使用的麥克筆也很適合描繪水。用抽取選擇肌膚陰影部分的顏色，描繪出附著在肌膚的水。在畫面前面的部分，還有肌膚裸露較多的部分描繪出水沾附的樣子，就更容易傳遞出溼淋淋的感覺。

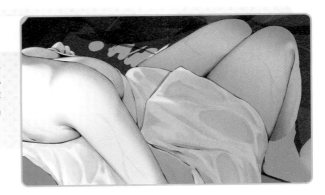

4 加強溼淋淋的樣子

製作發光圖層，使用麥克筆慢慢添加反光和打亮。放鬆力道輕輕運筆更有水波流動的樣子。水的質感幾乎是由打亮來決定，所以不斷修改描繪至滿意為止。

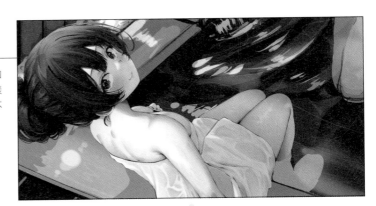

開啟剛才關閉的色彩增值圖層，確認整體的狀況。描繪細節後要重新確認整體畫面，就可以發現不足或畫蛇添足之處。

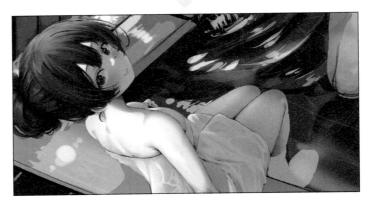

04 / 背景描繪

04-1　描繪水上的部分

描繪細節時，以大概的草稿為基礎，描繪出插畫的重點水面等背景。

1 描繪出水面位置的輪廓線

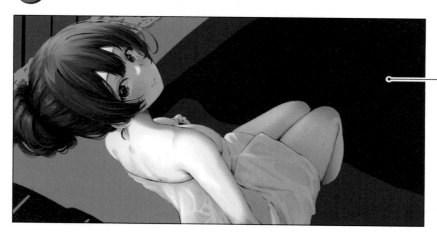

一開始就分開圖層並且大概描繪，藉此確認大致的位置。

以粗略草稿中的背景為基礎，調整背景的描繪範圍。描繪時要留意角度和「每個物件的所屬位置」，並且追加物件。

2 調整水面範圍

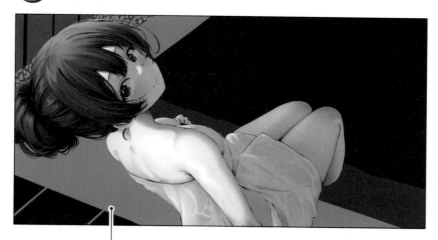

明確劃分出磁磚和主角坐的位置。

水上的人工物件使用直線工具確定區塊。相反的，物件在水中的樣子，刻意用手繪畫出不成形的輪廓。

3 描繪木紋

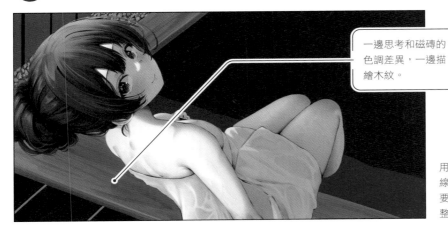

一邊思考和磁磚的色調差異，一邊描繪木紋。

用麥克筆和橡皮擦描繪木紋。線條除了有濃淡強弱之分，還要描繪細線條集中的地方和不整齊的曲線，就會更像木紋。

4 描繪溼漉漉的樣子

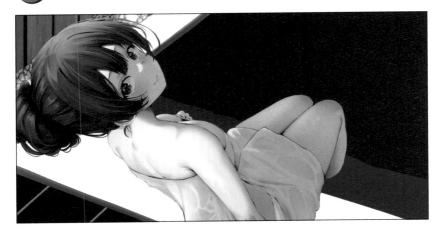

描繪地板溼滑的樣子。想呈現溼滑的地方先全部塗滿白色，再用橡皮擦擦去當成立體陰影的部分後，淡化濃度。

5 溼答答部分的打亮描繪

ZOOM

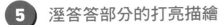

除了坐的位置，也要描繪出磁磚溼滑的樣子，以及段差處沒有潮溼的地方。

在明亮、反光處描繪打亮。因為是「位於屋頂的露天浴池」，所以要留意「每個物件的所屬位置」並且決定配置。

從水中開始描繪水。用麥克筆有耐心地
描繪細節。

1 描繪大概的水波

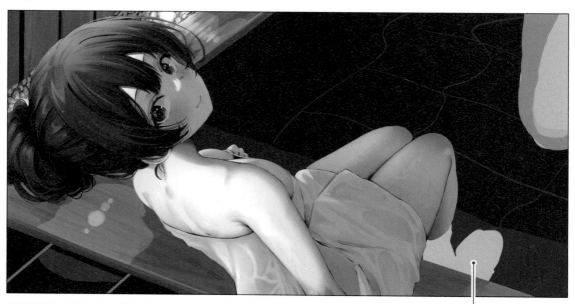

使用預設的鉛筆工具徒手描繪所有水中的物件。這時刻意描繪歪曲的線條將有助於後續
的作業。

刻意將浸泡在水中
的腳描繪成模糊的
樣子。

2 描繪水中的細節

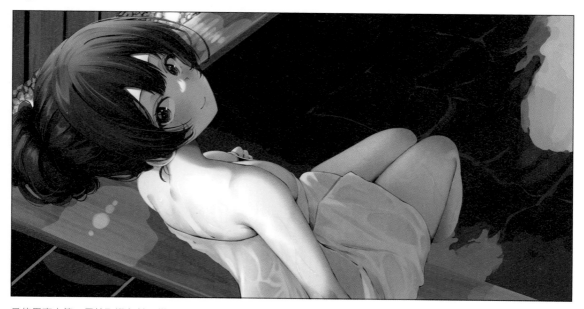

只使用麥克筆,用抽取選色並且描繪細節。想著水中物件的形狀,並且將剛才描繪的物
件輪廓全都畫成搖晃扭曲的樣子。

3 決定描繪水面的區塊

用預設的鉛筆工具，留意水的流動，描繪水藍色的水面細節。這次是位在旅館屋頂的溫泉，所以特別描繪出相當細微的水波。

4 描繪水面的細節

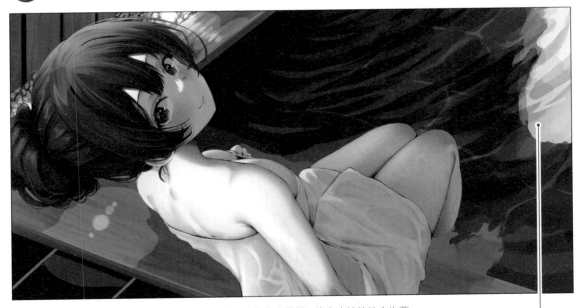

用麥克筆和水彩筆描繪水面波紋的細節。請注意不要畫得太模糊。沒有水波的地方也要用相同的顏色輕輕畫過水面，並且調整圖層濃度。

畫面中可看到朋友一部分的腳，這裡也要仔細描繪出水面蕩漾的樣子。

⑤ 描繪水面的反光

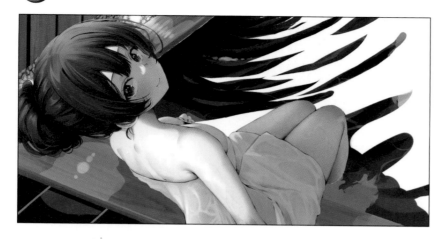

和水上的木框相同,用白色描繪水面的反光。用橡皮擦清除人物和物件產生陰影的部分,若水面盪漾,清除時要畫出較大的動態表現。重點是要粗略擦除而非細膩擦除。

滲透表現

水不論在何處描繪方法皆同

有一定蓄水量的區域,不論水在何處,描繪方法皆同。用白色描繪反光,降低這張圖層的濃度,最後添加打亮。這個描繪方法可以運用在浴池的磁磚甚至是魚的黏液描繪。

⑥ 在水面添加打亮

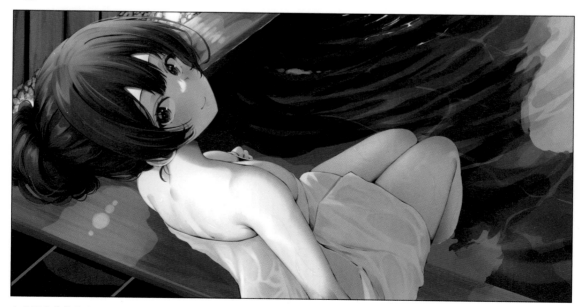

在水面和物件的交界添加打亮。這次的場景在晚上,所以只在最大的波紋添加打亮,但是若是白天,建議在更多地方添加打亮。

7 描繪霧氣

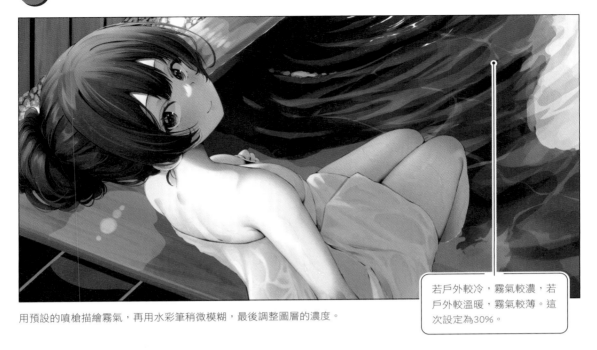

用預設的噴槍描繪霧氣，再用水彩筆稍微模糊，最後調整圖層的濃度。

> 若戶外較冷，霧氣較濃，若戶外較溫暖，霧氣較薄。這次設定為30%。

8 添加和人物同色的陰影

因為描繪的是夜晚，所以背景也用色彩增值添加修飾人物的影子。只有人工光線的部分用橡皮擦擦拭，並且用水彩筆讓交界更加模糊。

> 水面上的腳畫得較明亮，水中的腳畫得較暗，就會更逼真寫實。

05 最後修飾

03-1 描繪環境光

在整張插畫添加環境光的效果,營造氛圍。

1 調整整體畫面

開啟在草稿畫好的覆蓋圖層,在整體添加紅色調。在人物和背景疊加相同的效果,呈現相同的溫度感受。

2 加強打亮

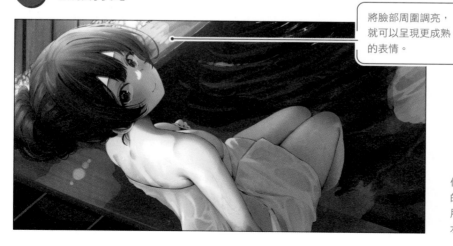

將臉部周圍調亮,就可以呈現更成熟的表情。

使用發光圖層加強人工光線的存在。因為是黃光,所以用噴槍添加深黃色,並且用水彩筆模糊調整。

③ 調整陰影

為了加強右上方往內延伸的空間深度，用陰影圖層添加深藍色。用噴槍稍微上色後，用水彩
筆添加漸層，並且降低濃度。

④ 微調整後即完成

畫面左下方用濾色圖層添加白色，表現人物背後因為燈光顯得明亮的區塊，描繪出可架構整
個場景的元素後，插畫即完成。

回顧溼透的創作步驟

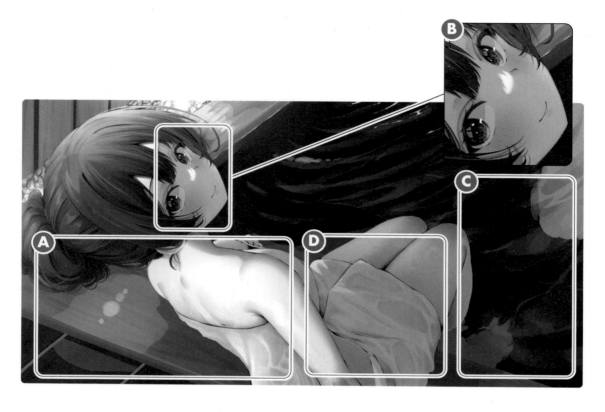

character
角色

主角是本身帶點性感氣質的女孩，有著不符合年紀的沉穩個性。有害羞的一面Ⓑ。

scene
情境

葉子逐漸變色的秋天，在校外教學住宿的旅館屋頂有露天浴池，主角和同房的友伴一起泡湯Ⓒ。

degree of wetness
浸溼程度

真實表現出身體因泡湯浸溼，水從身體滑落和浴巾緊貼肌膚，渾身溼淋淋的樣子Ⓓ。

鳴島かんな篇

請問插畫創作的感想？

插畫的關鍵要領是❓

「朋友」和「溫泉」為關鍵基礎，描繪時思考著畫面外有哪些物件，這是誰的視角。從朋友的視角決定主角的表情，在背景中描繪朋友的腳，還在畫面前用人工燈光表現場景在室內等，仔細衡量著可在一張畫放進多少資訊。

最難處理的部分是❓

浴巾的溼透表現最花時間。顏色調節等要描繪到多細膩，必須花費一些心力和時間。但是，過程中在顏色調節時描繪出超乎預期好的顏色，還創造出意外誕生的質感等，製作本身就是繪畫學習的最佳「課程」。

5章

連續劇般青春洋溢的 海邊約會

溼透表現的絕對經典題材「大海」。

本章將介紹

角色在氣氛歡樂下，相互潑水的生動表現，

以及上身穿著T-shirts的溼透表現。

繪製過程

01. 利用塗色詮釋溼透的樣子

02. 最後修飾並且完成插畫

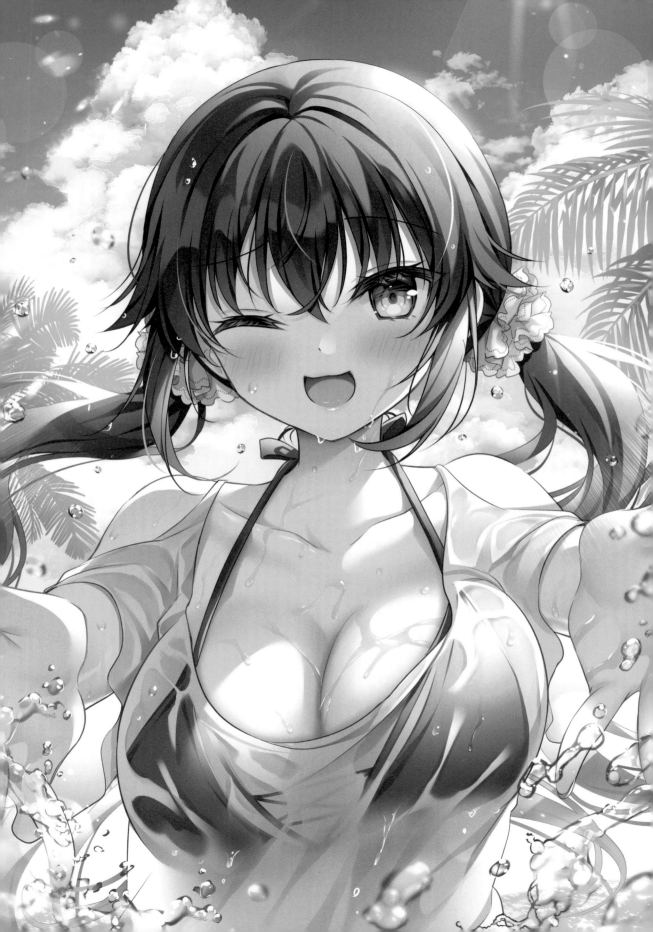

在四季如夏的環境嬉鬧
從女友的模樣
表現出
純真生澀的情境

初次的海邊約會。主角穿上精細挑選的性感泳衣，但是太害羞，所以外面套了一件
T-shirts。玩到一半男友開始潑水，瞬間將害羞的心情拋諸腦後。相互潑水，結果彼
此都溼透了……。

concept
概念

表現了主角在初次的海邊約會
雖然感到緊張，不過沉浸在和
男友的嬉鬧中，開心不已。

character
角色

平常舉止很溫柔優雅，但是也
保有天真爛漫的一面，玩樂時
就會盡情享受，樂在其中。

scene
情境

日照強烈的盛夏海邊。椰子樹
林立的海灘，描繪出純真的戀
愛模樣。

degree of wetness
潑溼程度

彼此用力互相潑水，外面套的
T-shirts都已溼透，甚至露出
裡面穿的泳衣。

01

利用塗色詮釋溼透的樣子

在溼透的T-shirts和泳衣等服裝表現溼透的樣子。

1 描繪透視部分的事前準備

為了描繪透視部分,在衣服上描繪出淡淡的泳衣輪廓線條,確定位置。

留意在底稿描繪的胸部律動,並且添加陰影,持續準備透視的描繪。

2 實際畫出透視

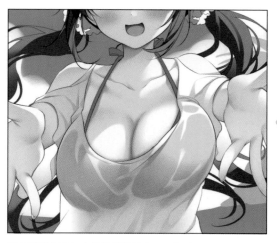 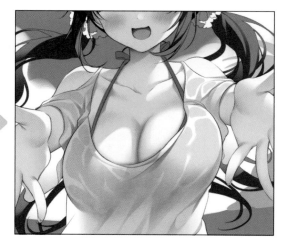

用色彩增值添加大概的透視部分,添加時還要留意衣服緊貼等部分。

T-shirts受光線照射的明亮部分也會反映在膚色,所以要留意協調平衡。

 整合圖層

為了勾勒出比基尼的輪廓,在之前步驟中塗有膚色的圖層疊加上比基尼的顏色,並且利用剪裁,就可以依照比基尼的形狀塗色。

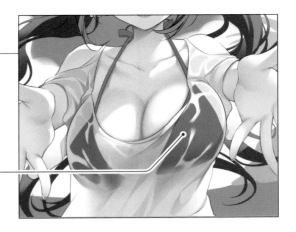

同時慢慢微調貼附在泳衣的T-shirts。

 描繪比基尼

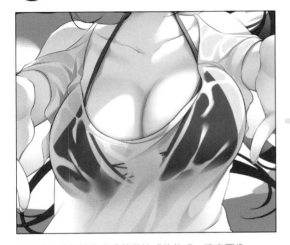 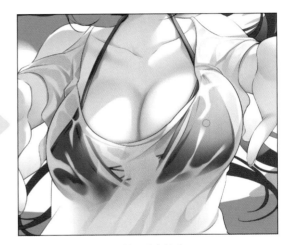

將比基尼的設計修改成稍微性感的款式,確定圖像。　　添加比基尼的色調和細節,確定款式。

 呈現T-shirts變溼的樣子

為了加強T-shirts變溼後緊貼的樣子,用色彩增值在肌膚添加緊貼部分的陰影。

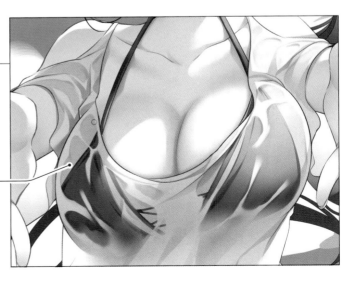

描繪時請留意不要添加過度。

01-2　背景描繪

配合世界觀描繪椰子樹、天空、雲朵等背景。

1　描繪椰子樹

在藍色底色的背景描繪椰子樹。遠處也用透視法描繪椰子樹，在整個畫面繪製出寬廣的天空背景，就可以變成完整度高的背景。

ZOOM

不只椰子樹的葉片輪廓，連葉片表面的細節都要仔細描繪。

2　描繪雲朵

在天空的底色添加漸層，使色調由偏紫色的深藍色漸漸變化成偏綠色的水藍色，就可以表現出高度還原的雲朵。

為了不要讓近景的椰子樹太醒目，在背景添加雲朵。

③ 描繪大海

主題為海灘，所以大海的描繪必不可少，因此在插畫的
下方添加大海。描繪大海可以呈現更符合插畫主題的背
景表現。

用打亮描繪出大海表
面的波光粼粼，真實
重現大海的樣貌。

④ 在背景添加人物並且調整

因為人物和背景是在不同的圖層繪製，所以將人物放入
背景，做部分的微調，例如色調調整。局部修改完成
後，接著進入下一個步驟。

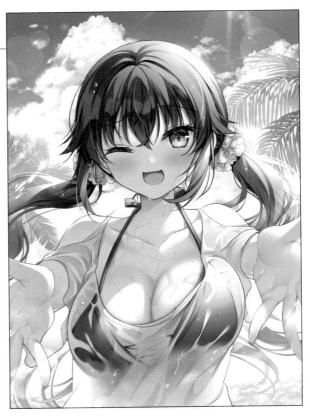

01-3　水的描繪

將溼透表現不可少的水散佈在整個畫面。

1　讓水從身體滑落

為了真實描繪出身體被水潑溼的樣子,一邊留意附著在身體的水滴、水珠、胸部的立體感,一邊用色彩增值描繪水滑落的樣子。

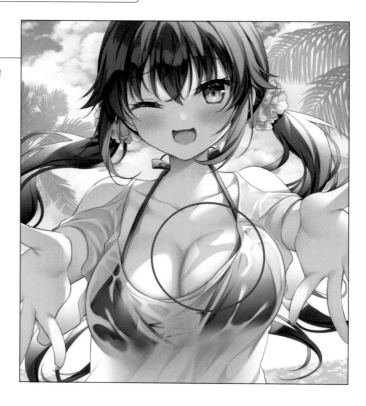

2　生動描繪出水滑落的樣子

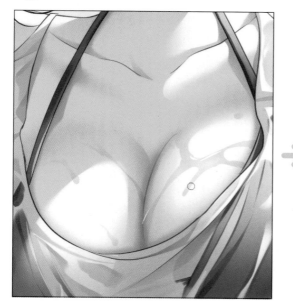

為了表現附著在身體的水滴流動,用G筆在水的邊緣添加打亮。

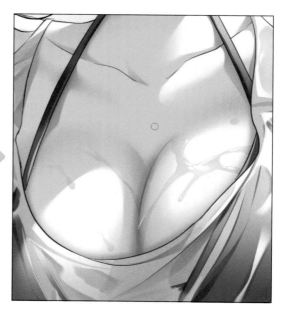

用柔軟的橡皮擦擦除一部分的打亮,為水流添加變化營造真實感。

③ 增加滑落的水滴，營造渾身溼淋淋的樣子

除了胸部周圍，手臂也都是水，所以也在手臂部分用打亮描繪水的樣子，讓整體保持平衡。

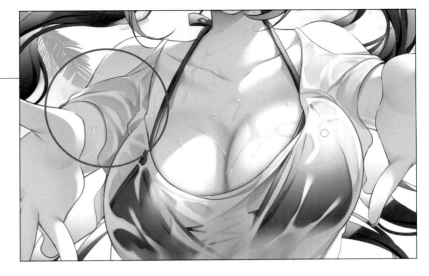

④ 進一步加強溼淋淋的表現

鎖骨等突出的部分也添加打亮，描繪水的痕跡，可更進一步加強溼淋淋的樣子。

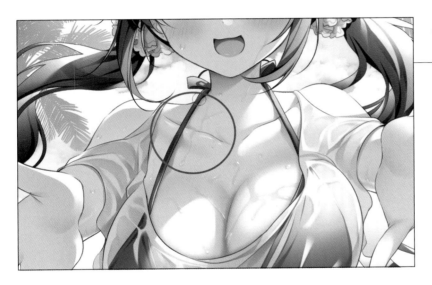

溼透表現

胸部也添加水滴提升溼透表現

胸部大表示會往前突出，就會成為水滴積聚的位置，因此只要多多利用水滴和水珠的描繪，詮釋出溼淋淋的樣子，就可以讓溼透插畫的表現更加完整。細節描繪也很重要。

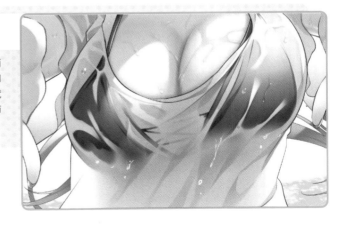

02

最後修飾並且完成插畫

進入最後修飾　　　　　　　　添加水花，完成插畫的最終作業。

1 描繪水花

 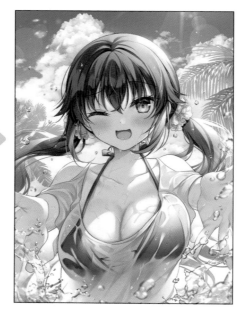

水花和背景、人物分開圖層繪製，描繪時
確認整體平衡並且調整。

將水花和其他圖層結
合，並且確認是否有
不自然的地方。

2 移開人物調整

水花和背景維持結合的狀態，先暫時移開人物
圖層。移開人物，最後確認是否需要修改背
景。若有需要修改的地方就微調。

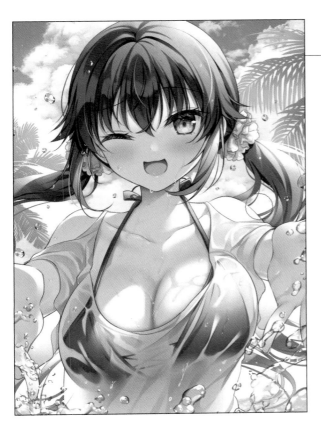

3 添加更多水花

手繪或使用筆刷描繪，在整體添加水的描繪，藉此提高整體的溼透表現。

4 整體經過修改後即完成

插畫完成後，再整個確認是否有需要修改的地方，若無需要修改的地方即完成，若有在意的地方，再修改調整。

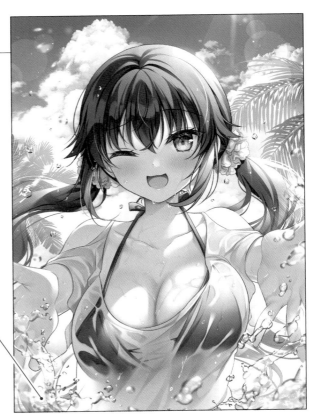

模糊前面的水花，營造透視感，或添加陽光調整整個畫面。

Miyuli 的插畫功力進步
用來描繪人物角色插畫的
人物素描

作者：Miyuli
ISBN：978-957-9559-90-4

男女臉部描繪攻略
按照角度・年齡・表情
的人物角色素描

作者：YANAMi
ISBN：978-986-9692-08-3

手部肢體動作插畫姿勢集
清楚瞭解手部與上半身的動作

作者：HOBBY JAPAN
ISBN：978-957-9559-23-2

漫畫基礎素描
親密動作表現技法

作者：林晃
ISBN：978-957-9559-96-6

黑白插畫世界

作者：jaco
ISBN：978-626-7062-02-9

擴展表現力
黑白插畫作畫技巧

作者：jaco
ISBN：978-957-9559-14-0

與小道具一起搭配
使用的插畫姿勢集

作者：HOBBY JAPAN
ISBN：978-957-9559-97-3

用動態線來描繪！
栩栩如生的人物角色插畫

作者：中塚 真
ISBN：978-957-9559-86-7

自然動作插畫姿勢集
馬上就能畫出姿勢自然的角色

作者：HOBBY JAPAN
ISBN：978-986-0676-55-6

完全掌握脖子、肩膀
和手臂的畫法

作者：系井邦夫
ISBN：978-986-0676-51-8

衣服畫法の訣竅
從衣服結構到各種角度
的畫法

作者：Rabimaru
ISBN：978-957-9559-58-4

手部動作の作畫技巧

作者：きびうら，YUNOKI，
　　　玄米，HANA，アサゥ
ISBN：978-626-7062-06-7

女子體態描繪攻略
掌握動漫角色骨頭與肉感
描繪出性感的女孩

作者：林晃
ISBN：978-957-9559-27-0

女子體態描繪攻略
女人味的展現技巧

作者：林晃
ISBN：978-957-9559-39-3

由人氣插畫師巧妙構圖的
女高中生萌姿勢集

作者：クロ、姐川、魔太郎、睦月堂
ISBN：978-986-6399-89-3

美男繪圖法

作者：玄多彬
ISBN：978-957-9559-36-2

襯托角色構圖插畫姿勢集
1人構圖到多人構圖畫面決勝關鍵

作者：HOBBY JAPAN
ISBN：978-957-9559-45-4

頭身比例較小的角色
插畫姿勢集
女子篇

作者：HOBBY JAPAN
ISBN：978-957-9559-56-0

大膽姿勢描繪攻略
基本動作 · 各種動作與角度 · 具有魄力的姿勢

作者：えびも
ISBN：978-986-6399-77-0

中年大叔各種類型描繪技法書
臉部 · 身體篇

作者：YANAMi
ISBN：978-986-6399-80-0

向職業漫畫家學習
超 · 漫畫素描技法～來自於男子角色設計的製作現場

作者：林晃、九分くりん、森田和明
ISBN：978-986-6399-85-5

女性角色繪畫技巧
角色設計 · 動作呈現 · 增添陰影

作者：森田和明、林晃、九分くりん
ISBN：978-986-6399-93-0

如何描繪不同頭身比例的迷你角色
溫馨可愛 2.5/2/3 頭身篇

作者：宮月もそこ、角丸圓
ISBN：978-986-6399-87-9

帶有角色姿勢的背景集
基本的室內、街景、自然篇

作者：背景倉庫
ISBN：978-986-6399-91-6

國家圖書館出版品預行編目(CIP)資料

女孩濕透模樣的插畫繪製技巧／色谷あすか, ある
みっく, あかぎこう, 鳴島かんな作；黃姿頤翻譯. --
新北市：北星圖書事業股份有限公司，2023.08
144面；18.2×25.7公分
ISBN 978-626-7062-64-7（平裝）

1. CST：插畫　2. CST：繪畫技法

947.45 112001899

女孩濕透模樣的插畫繪製技巧

作　　者　色谷あすか／あるみっく／あかぎこう／鳴島かんな
翻　　譯　黃姿頤
發　　行　陳偉祥
出　　版　北星圖書事業股份有限公司
地　　址　234新北市永和區中正路462號B1
電　　話　886-2-29229000
傳　　真　886-2-29229041
網　　址　www.nsbooks.com.tw
E－MAIL　nsbook@nsbooks.com.tw
劃撥帳戶　北星文化事業有限公司
劃撥帳號　50042987
製版印刷　皇甫彩藝印刷股份有限公司
出 版 日　2023年8月
I S B N　978-626-7062-64-7
定　　價　450元

官方網站　　臉書粉絲專頁　　LINE 官方帳號

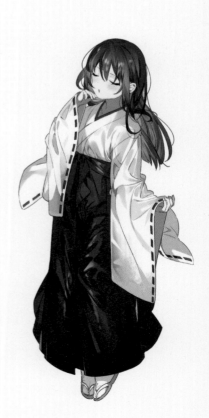